KB169508

예술의 혁명, 혁명의 예술

러시아 혁명 100주년 기념

예술의 혁명, 혁명의 예술

이덕형, 저

이 책은 비잔틴-러시아 정교 사상 전공자 이덕형과 서양 현대 미술 이론 전공자 조주연이 2017년 한국문화예술위원회 시각예술창작산실 전시 《옥토버》에 연구자로 참여하여 공동으로 저술한 연구 결과물이다. 두 연구자는 집필에 앞서 서로의 저서와 논문을 검토하는 과정을 거쳤으며, 또한 두 차례에 걸친 대담을 통해 19-20세기 초 러시아의 대내외적 역사의 변화와 세기말의 시대상, 그리고 이와 함께 새롭게 발전을 모색하는 러시아 근현대 미술에 대해 전반적 토론을 진행하였다.

20세기 초 현대 미술의 '위대한 실험'이자 최초의 유물론적 미술인 '구축주의Constructivism'와 '생산주의Productivism'는 예술의 혁명인 동시에 러시아 혁명과 긴밀히 연결된 혁명의 예술이기도 하다. 하지만 이와 같은 경향의 미술 사조가 탄생하기까지 러시아 화단은 집약적이고도 독특한 현대화의 과정을 겪는다. 러시아 고유의 지역성과 현재성에 주목하면서 러시아 미술의 현대적 전환을 촉발했던 '이동전람파 또는 순회파(이후 '이동전람파'로 통일)'의 시작은 1860년대로 거슬러 올라간다. 한편으로 이들의 정신을 이어받은 '마몬토프 서클'은 '아브람체보'에 공동체를 이루면서 러시아 예술의 자생성과 보편성을 모색한다. 신흥 민족 자본가들은 러시아 예술가들에게 직접적으로 경제적인 지원을 했을 뿐만 아니라 슈킨과 같은 컬렉터는 서유럽 현대 미술 작품을 수집하여 이들 작품을 러시아에 소개하는 역할도 한다. 이러한 과정에서 러시아의 예술가들은 러시아의 민족적 고유성과 정교적 전통을 보유하면서도 당대 서구의 미술을 적극적으로 수용하면서 러시아의

현대 미술을 발전시켜나갔다. 특히 전통을 이어받으면서도 이를 넘어선 화가는 미하일 브루벨로, 그는 잊혀진 러시아 이콘의 전통을 되살리며 서유럽의 원근법적 재현을 벗어나는 최초의 성취를 보여준다. 이와 같이 잘 알려지지 않은 러시아 현대 미술의 전사前史는 두 연구자가 교환한 서신을 통해 소개된다.

이후의 러시아 미술의 전개는 두 연구자 각자의 관심과 연구 분야에 집중하여 집필되었다. 이덕형의 「재현-구상에서 절대-추상의 길로」는 곤차로바, 라리오노프 등의 신원시주의, 광선주의, 입체-미래주의를 지나 말레비치의 쉬프레마티슴을 살펴본다. 말레비치가 열어놓은 절대-추상의 길을 이어받은 이후 예술가들의 이야기는 조주연의 「예술의 혁명! 혁명의 예술?」에서 이어진다. 타틀린, 로드첸코, 리시츠키로 대표되는 구축주의와 생산주의는 러시아 혁명을 전후해서 전개된 예술로 장구한 서양 미술의 역사에 최초로 러시아 미술의 독보적 성취를 남긴 예술적 혁명을 일으켰으나 정작 러시아 혁명과의 관계는 순탄하지 못했음을 제시한다.

《옥토버》전시기획 **신양희**

차례

1. 러시아 현대 미술의 전사(前史)

2. 재현–구상에서 절대–추상의 길로

3. 예술의 혁명! 혁명의 예술?

1

러시아 현대 미술의 전사 前史

러시아 문화의
르네상스

1917년의 러시아 혁명은 정치 이데올로기나 역사적
사건으로만 국한되는 것이 아니라 러시아 민중과 그들의
세계관이 응집되어 표출된 하나의 도저한 '문화적 흐름'이라는
생각에 우선 큰 줄기부터 이야기를 시작해보려고 합니다.
상트페테르부르크를 기반으로 하여 이뤄지는 표트르 대제의
서구화 정책 이후, 러시아 사회는 1812년의 조국대전쟁과
1825년 데카브리스트의 난, 그리고 1861년 알렉산드르
2세의 농노해방 등과 같은 일련의 역사적 사건을 체험하면서
'인텔리겐치아'라는 독특한 사회비판 지식인 계층을
만들어냅니다. 도스토옙스키는 이들을 '러시아 대지의 위대한
방랑자'라고 부르기도 했는데, 러시아 인텔리겐치아들은
생시몽, 푸리에, 피히테, 셸링, 헤겔, 마르크스 등의 사회사상과
관념 철학에 경도되었고, 이들 사이에서 다시 벨린스키Vissarion
Belinsky(1811-1848)나 게르첸Alexksandr Gertsen(1812-1870)과

같은 '서구주의자Zapadnik'와 호먀코프나 악사코프 같은
'슬라브주의자Slavianophil'가 나오기 시작하지요.

하지만 서로 다른 길을 가는 것처럼 보이는 서구주의자나
슬라브주의자들 사이에서도 '러시아 사회', 나아가서는
'인류 사회와 국가 체제'에 대한 문제의식이라는 점에서는
서로 이견을 보이지 않았습니다. 러시아 사회주의
사상의 유토피아와 나로드니키Narodniki적 성격, 그리고
마르크스주의적 특징은 이런 기반 위에서 성장하게 되지요.
그래서 체르니셉스키Nikolay Chernyshevsky(1828-1889)가 말하듯
19세기 러시아의 사상적인 토대는 '사회주의와 공동체 정신'에
있다고 볼 수 있는데, 이와 같은 사회사상과 사회변혁의 열망을
표현할 수 있는 유일한 통로는 문학 장르였고, '리얼리즘'은
모든 예술적 사고와 표현의 원칙이자 원리가 될 수밖에
없었습니다.

헤겔 철학의 러시아 대변자였던 벨린스키의 표현에
따르면 현실적인 것은 합리적이고, 합리적인 것은 경험적
현실에서만 도출될 수 있는 것임에도 불구하고 러시아의
현실은 결코 합리적이질 못합니다. 그래서 벨린스키는 현실이
인간을 위해서 철저하게 변혁되어야 하고 러시아 민중은
이를 위해 근본적으로 계몽되어야 하는데, 바로 그것이
러시아 리얼리즘의 임무라고 생각합니다. 이미 잘 알려진
대로 도스토옙스키와 톨스토이는 이와 같은 19세기 러시아
리얼리즘 문학의 대표자들이었고, '이동전람파'라고 불리던

'페레드비즈니키Peredvizhniki'의 일리야 레핀이나 바실리 수리코프와 같은 화가들은 러시아의 자연 풍경과 역사적 사건을 통해 러시아 민중의 자의식을 고취시키려고 합니다.

이와 같은 리얼리즘 예술의 절정을 흔히 '러시아 금세기Golden Age 문학 시대'라고 부른다면, 그 뒤를 이어 등장하는 러시아 상징주의 시대의 시 문학은 '러시아 은세기Silver Age 문학 시대'로 불리게 됩니다. 보들레르, 랭보, 말라르메와 같은 프랑스 상징주의 시의 영향을 받은 러시아 상징주의 시의 종말론적 성격은 이른바 서구 유럽의 '세기말 사조fin-de-siècle'의 반영이기도 했습니다. 세계의 종말과 갱생, 그리고 메시아적 희망을 담은 블로크Aleksandr Blok(1880-1921)[1]와 벨리Andrei Bely(1880-1934)의 시는 이러한 사조를 대표한다고 볼 수 있지요. 그런데 돌연 '대중의 취향에 귀싸대기를 올려붙이기'라는 파격적인 선언을 하면서 마야콥스키Vladimir Mayakovskii(1893-1930)나 크루초니흐Aleksei Kruchenykh(1886-1968), 브리크Osip Brik(1888-1945) 등으로 대변되는 러시아 미래파Russian Futurism 시인들이 등장하기 시작합니다. 그들은 전통이라는 기선 밖으로 푸시킨, 도스토옙스키, 톨스토이를 내던져버리라고 주장하면서 '거리의 소음'을 시작품에 담기 시작합니다. 이탈리아 미래주의의 영향을 받은 러시아 미래주의자들은 마야콥스키처럼 시인이자 동시에 그림을 그리던 화가인 경우도 있어서였는지 그들의 시와 입체-미래주의 화가들의 평면 구성 사이에는 문자와

텍스트 사이의 상호 역학 작용의 흔적과 반향이 나타난다고 평가되기도 합니다. 니콜라이 베르댜예프는 『러시아의 이념』에서 19세기 말과 20세기 초, 바로 위에서 언급한 이 시기를 "러시아 문화의 르네상스"라고 정의하고 있습니다. 구체적으로는 1890-1920년까지의 30여 년을 러시아 문화의 황금시대라고 간주하는 것인데, 바로 이 30여 년의 기간은 모더니즘 문학과 아방가르드 회화, 그리고 우리가 주목하려는 러시아 혁명과 혁명의 예술이 응축되어 있는 시간이기도 하지요.

[1] 벨리와 더불어 대표적인 러시아 상징주의 시인인 블로크는 1917년 10월 혁명을 러시아 민족의 종말론적 갈망을 해결해줄 유일한 열쇠로 생각하고, 혁명을 적극적으로 찬양하게 됩니다만, 이 혁명이 정치적으로 변질되는 것을 목격하는 1921년부터 블로크는 혁명에 배반당했다는 생각을 하게 됩니다.

러시아 미술의
현대적 전환

유럽과 아시아 사이의 광대한 대륙에 펼쳐져 있는 나라,
러시아는 그 지리적 위치의 특성 때문에 근본적으로
다종족, 다문화의 성격을 지닐 수밖에 없으면서도, 현대
이전에는 국가적 정체성의 측면에서 흥미롭게도 '대외
의존성'(?)이 강했다는 생각이 듭니다. 선생님의 책 『러시아
문화예술의 천년』(2009)에서 배운 내용입니다만, 역사상 첫
번째 러시아라는 키예프 러시아가 스웨덴의 바이킹 종족을
가리키는 명칭 '루스'에 어원을 두고 나라 이름을 정한 일이나,
비잔틴 제국의 멸망 이후 모스크바 러시아가 그리스 정교의
유일한 종주국을 자처하며 제2의 로마였던 비잔티움의 영예를
계승한 것이나, 표트르 대제가 상트페테르부르크를 '서구로
열린 창'으로 건설하고 천도하여 세운 절대군주제의 러시아,
즉 근대 러시아가 유럽, 특히 프랑스를 모델로 삼았다든가
하는 점에서 그렇습니다. 그러나 현대로 이행하는 과정에서

특히 19세기로 접어들면 이와 다른 상황이 펼쳐지는데, 선생님께서 말씀하신 대로 일련의 역사적 사건들을 배경으로 형성된 사회비판적 지식인들, 즉 인텔리겐치아가 이 변화의 주역이었습니다. 당연하게도 이 변화는 당시 러시아 미술에서도 확인되는, 러시아 미술의 현대적 전환의 단초라고 여겨집니다. 오늘은 19세기를 중심으로, 러시아 미술이 현대로 이행하는 과정에서 나타난 몇 가지 특징을 짚어보려고 합니다.

일반적인 서양 미술사, 즉 서양 미술사 통론에서는 러시아 미술사가 중세 미술로부터 현대 미술로 곧장 건너뜁니다. 즉 그리스 정교의 이콘화 시대에 대한 이야기가 나오고, 그 다음에는 서유럽 미술의 급속한 수용과 더불어 전개된 19세기 후반의 여러 현대적 모색들로 논의가 넘어가지요(파이퍼: 620). 이는 20세기 초, 그때까지 서양 현대 미술이 발전시켜온 개인적, 관념론적, 미적 미술, 즉 모더니즘 모델의 수용으로 이어지고, 다시 그로부터 채 20년이 지나지 않아 이제는 모더니즘을 뛰어넘는 집단적, 유물론적, 사회적 미술의 모델을 개발하여, 서양 현대 미술사 안에서도 독보적인 위치를 확보하기에 이른다는 이야기로 이어집니다. 이렇게만 보면, 러시아 미술은 근대 미술 없이 바로 중세가 현대로 전환되고, 나아가 이후 현대 미술 내부의 미학적 전환 역시 매우 압축적으로 진행된 듯한 모습입니다. 이 가운데 후자는 대체로 맞는 이야기이나, 전자는 사실이 아닌데, 서양 미술사에서 흔히 누락되는 이 부분에 대해 먼저 살펴보겠습니다.

서유럽의 근대 미술은 이탈리아 르네상스 미술에서
시작되어 프랑스 아카데미 미술로 이어지지요. 페트라르카의
표현으로 '중세의 암흑'을 뚫고 고대의 고전주의를 되살린
미술의 시대, 그런 의미에서 '신'고전주의의 시대입니다.
이렇게 고대를 모델로 한 근대 미술은 이탈리아에서
시작되었으되, 프랑스에서 정점에 이르렀다고 할 수
있습니다. 프랑스의 절대군주 루이14세가 1648년 창설한
왕립회화조각아카데미에서 근대 미술의 미학적 체계화와
사회적 재생산이 국가적 차원에서 이루어졌기 때문이지요.
따라서 근대 미술의 두 축은 (신)고전주의 미학과 미술
아카데미라는 제도인데, 프랑스에서는 이 두 축에 대한
반발과 이탈을 감행한 낭만주의에서 현대적 전환의 맹아가
생겨납니다.

서양 미술 통사에서는 언급되지 않지만, 러시아에도
프랑스와 유사한 근대 미술의 시대가 있었습니다. 제정 러시아
시대의 엘리자베타 여제가 1757년 창설한 상트페테르부르크
미술 아카데미입니다. 절대군주가 후원한 관료 조직이었다는
점, 신고전주의 미학을 규범으로 삼았다는 점에서 프랑스
미술 아카데미와 같지만, 19세기에 이 러시아의 아카데미
전통은 "1820년대의 독일 낭만주의(예를 들어 나사렛 화파)의
기질과 합쳐진 신고전주의를 기준으로 삼았다"(그레이: 15)는
점이 특이합니다. 즉, 프랑스에서와는 달리 러시아에서는
낭만주의와 고전주의 사이의 대립이 두드러지게 형성되지

않았던 것입니다. 따라서 서유럽에서는 지금 이곳의 미학적 옹호를 통해 고대의 미학적, 제도적 구속으로부터 벗어나는 현대적 전환의 단초를 제공했던 낭만주의가 러시아 미술에서는 같은 역할을 하지 못한 것, 이 점이 첫째로 눈에 띄네요.

하여, 러시아의 지금 이곳, 즉 러시아라는 지역성과 러시아의 현재성에 처음으로 주목한 미술, 그런 의미에서 러시아 미술의 현대적 전환을 일으킨 미술은 이른바 '방랑자들' 혹은 '이동전람파'의 미술이라고 해야겠습니다. 이 미술은 파리에서 마네가 <올랭피아>를 그렸던 1863년, 미술 아카데미로부터 분리를 선언하고 나선 13명의 미술가들이 '미술을 민중에게'라는 이상 아래 추구한 '사회에 유용한 미술', '공허한 오락에 그치지 않는 미술'이었는데(그레이: 15), 이처럼 계몽적이고 실천적인 성격의 미술이 러시아 현대 미술의 서두를 열었다는 점 또한 특이합니다. 이는 사회적 현대성으로부터 분리된 미학적 현대성을 모태로 해서 전개된 서유럽 현대 미술(칼리네스쿠: xviii-xix)과 무척 다른 점이니까요.

당대의 많은 예술가, 특히 문학의 도스토옙스키, 톨스토이, 투르게네프 등과 마찬가지로 러시아 인텔리겐치아의 문제의식을 공유했던 이동전람파 미술가들의 작업은 러시아 농촌의 현실을 주제로 삼아 '보통 사람들도 인정하고 공감할 수 있는'(그레이: 16) 미술을 낳았지요. 이는 상트페테르부르크가

대변하는 서구주의에 가려진 그 이전 시대, 즉 모스크바 러시아의 전통에 대한 관심으로 이어졌습니다. 후자를 슬라브주의라고 하나요? 19세기 후반의 러시아 현대 미술을 정확히 슬라브주의라고 규정할 수 있을지는 모르겠으나, 서구의 가톨릭교회와 다른 그리스 정교, 서구의 고전주의와 다른 러시아의 민속 미술을 중요한 대안적 원천으로 발견한 것은 분명한 듯합니다. 이를 서유럽과 견주어보면, 원시주의 전술의 일환처럼 여겨질 수도 있고, 실제로 그런 측면이 있기도 합니다. 서양 현대 미술의 전개에서 결정적인 역할을 한 '원시primitive'의 세 정의 가운데 두 번째가 '고전주의의 전통에서 벗어나는'이라는 점을 생각할 때 그렇습니다. 그렇더라도 이동전람파 미술에 의해 촉진된 19세기 후반 러시아 미술의 '원시주의'는 적어도 두 가지 점에서 서유럽과 다른 점이 있다고 여겨집니다. 서유럽의 원시주의는 자국이 아니라 타국, 대표적으로 중동, 아프리카, 오세아니아 같은 지역의 미술을 원천으로 삼았고, 그것도 고전주의와의 결별을 촉진하기 위한 충격의 수단으로 사용하는 데 그쳤습니다. 그러나 러시아에서는 타국이 아니라 자국의 전통이 발굴되었고, 이 발굴이 현대 미술의 전개와 실체적으로 결합되었는데, 이는 모스크바 근교 아브람체보에 형성된 러시아 현대 미술의 산실, 즉 마몬토프 예술가 공동체가 뚜렷이 보여줍니다.

러시아 미술에 대한 통상적인 논의에서 가려져 있던

러시아의 근대 미술과 현대적 전환에 대해 알아보았습니다.
아브람체보와 마몬토프 서클에 대해서는 다음 서신에서
살펴보겠습니다.

러시아 스타일과
신원시주의

조 선생님께서 제가 간과하고 있던 러시아 미술 형성의 역사적
맥락을 서구 유럽 미술사의 관점에서 이야기해주셔서 많은
도움이 되었습니다. 특히 상트페테르부르크의 네바 강변에
위치한 러시아 미술 아카데미와 관련된 설명이 그러한데,
독일과 프랑스를 모방한 이 미술 아카데미의 초기 진로와
방향이 '독일 낭만주의와 신고전주의의 혼합적 성격'이라는
부분이었습니다. 고전주의와 낭만주의의 혼합적 성격은 아마도
표트르 대제 시대 이후 러시아의 서구 유럽 문화 수용과정에서
빚어지는 '탈脫시간적이면서 동시에 모순적 공존'에 기인하는
실례가 아닌가 합니다.

　　예를 들어 러시아 문학에서도 칸테미르, 로모노소프의
고전주의 시학과 그 이후 주콥스키의 낭만주의 시 작품
사이에는 황제와 절대 권력에 대한 충성에서 풍경 묘사 및
개인의 정조로 주제의 선택과 표현 대상이 바뀌었을 뿐,

문예 사조에 따른 특징적인 기법이 나타나지 않는 그런
경우와 마찬가지일 거라는 생각이 듭니다. 서로 이질적인
문예 사조들이 시간적 편차 없이 동시에 수입 혼합되는
하이브리드적 성격, 슈펭글러가 『서구의 몰락』에서 말하는
개념을 빌리자면, '가정假晶; pseudo-morphosis'이라고도 볼 수
있겠지요. 말하자면 원본에서 위조-파생된 실재, 그래서 일종의
판타스마고리아phantasmagoria가 생성되는 어떤 모호한 형태,
훗날 도스토옙스키가 '상트페테르부르크'를 규정했던 그런
환영의 성격이 이미 여기서도 시작되고 있었다고 말입니다.

푸시킨의 초기 작품에서와 같이 러시아 문학에서
낭만주의는, 선생님께서 짚은 현실 비판과 계몽적인 내용을
통해, 19세기 초 데카브리스트 당원들의 사유에도 커다란
영향을 미치고 있었습니다. 하지만 러시아 낭만주의가 러시아
민중의 근대적 자의식과 인텔리겐치아의 민족 정체성 고양에
중요한 요인이었음에도 불구하고, 회화 분야에서는 지극히
미미한 족적밖에 남기지 못했다는 사실은 그들이 아직도 '풍경
속의 인간l'homme dans le paysage'에 대한 인식 지평까지는
도달하지 못했기 때문이 아닌가 하는 생각이 듭니다. 예를 들어
카스파 다비트 프리드리히의 <산정 위의 방랑자>와 같은 풍경
속의 인간이 상징하는 칸트적인 숭고미, 초월에 대한 절대적
체험으로의 고양은 오히려 19세기 말 미하일 브루벨과 같은
러시아 상징주의 회화에서야 조금씩 등장하니까요. 풍경 속의
인간과 인간 내면 속의 풍경이 조우하여 공명을 일으킬 때

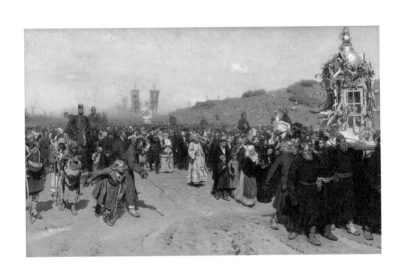

일리야 레핀, 〈쿠르스크 지방의 부활절 행렬〉, 캔버스에 유채, 175×280cm, 1880-1883

비로소 등장하는 고요와 정관, 그리고 생명의 내밀한 약동에 대한 '개인 l'individu'의 심미적 체험은 사실 러시아 토양에서 그다지 보편적이지 못했다는 생각입니다. 러시아의 영혼은 개인보다는 항상 정교회에서 말하는 '사보르노스트sobornost'', 즉 '공동체 정신'에 입각한다는 베르댜예프의 말을 여기서 다시금 떠올리지 않을 수 없군요.

두서없이 말이 길어졌습니다만, 이어서 선생님께서 언급한 '슬라브주의자'들의 관점이 이러한 '공동체 정신'에 입각한 정교적 전통, 그리고 러시아 민중과 그들의 역사적 과거를 러시아의 미래에 투사한 것이었다면, '서구주의자'들은 표트르 대제의 개혁을 옹호하면서 러시아의 발전 모델을 서구 유럽으로 삼은 사람들이었다고 볼 수 있지요. 이런 의미에서 이동전람파 화가들은 슬라브주의자들과 특히 초기 '나로드니키', 즉 인민주의자들과도 유사한 사상적 맥락을 공유한다고 볼 수 있습니다. 하지만 슬라브주의자들은 러시아 진보의 이상적 유토피아를 모스크바 중심의 중세 러시아에서 찾을 수 있다고 보면서도 헤겔의 변증법과 셸링의 유기체 철학을 방법적 원리로 삼는 모순을 보여주기도 하지요.

물론 일리야 레핀, 이사크 레비탄, 바실리 수리코프 등과 같은 이동전람파 화가들은 이런 사상적 원리보다는 러시아의 자연 풍경 속에서 '민중성narodnost''과 '민족성natsionalinost''의 사회적 관념을 재현하는 데 초점을 맞추고 있었습니다. 이런 이동전람파 화가들이 가지고 있던 민중 예술의 이상은

선생님께서 지적해주신 대로 모스크바 근교 아브람체보의 '마몬토프 그룹'을 통해 좀더 발전하고 구체화되는 것이라고 봅니다. 선생님의 말씀처럼 19세기 말 이동전람파 화가들의 '원시주의'적 경향은 서구 유럽의 사조와 비교해볼 때, 이국적 요소의 차용이라기보다는 자국의 전통을 다시금 재전유하고 있다는 점에서 이른바 '러시아 스타일russkii stil''의 형성과도 무관할 수 없다고 보이는군요. 제가 여기서 말씀드리는 '러시아 스타일'이라는 개념은 예브게니 키리프첸코Evgenii Kiripchenko라는 러시아 미술 비평가가 —18세기 이후 서구 유럽화된 러시아 예술 분야에서 러시아 민중과 러시아 민족성의 독창적 표현을 총체적으로 망라하는 의미로서—사용했던 용어입니다.

러시아 미술사에서 언급되는 내용을 보면 이동전람파 화가들과 앞으로 등장하게 될 러시아 아방가르드 회화 사이의 가교 역할을 하는 것은 러시아의 전통적인 과거와 민속 예술에 관심을 보였던 '신원시주의Neo-Primitivism'가 아닐까 생각합니다. 앞으로 선생님께서 설명해주실 마몬토프 예술가 공동체의 심미적 관점과 신원시주의의 관계도 궁금해지는군요. 사바 마몬토프의 역할도 마찬가지고요. 물론 시간적인 편차는 있지만 바로 이 신원시주의를 토대로 곤차로바나 라리오노프의 입체-미래주의적 경향, 또 칸딘스키의 비구상 회화가 시작된다고도 볼 수 있겠지요?

그런데 사라비야노프, 하르지예프, 그리고 위에서

언급한 키리프첸코와 같은 러시아 미술 비평가들은 '원시적primitive'이라는 용어가 내포하고 있는 서양 중심적이고 제국주의적인 성격 때문인지 이 용어의 사용을 불편해하고 있습니다. 이 시기 러시아 오인조 국민 음악파와 칸딘스키가 그랬듯이 모스크바 중심의 정교 문화에는 이질적이었던 중앙아시아 지역에 대한 관심을 '오리엔탈리즘'이라는 용어를 사용하면서도, 서구 유럽의 미술사에서 말하는 '신원시주의' 대신, '신러시아 스타일'이라는 개념을 도입하니까요. 아무튼 이 러시아의 세기말은 베르자예프가 언급하듯이 이와 더불어 니힐리즘과 묵시적 종말론이 서서히 팽배하고 있는 시기이기도 했습니다. 혁명을 예감하는 효모들이 도처에서 서서히 성장하는 시기라고 보았던 것이지요. 니힐리즘과 유토피아는 언제나 태생이 같은 법이니까요.

러시아 현대 미술의 중심,
모스크바

러시아 미술은 제가 공부하고 있는 서유럽과 북미 중심의
서양 미술사라는 연구 지평에서 논의가 많지 않은 주제라,
어떤 미답의 대지 혹은 신비의 영역 같다는 인상을 줍니다.
러시아에서 생산된 자료들이 풍부할 텐데, 제가 접근할 수
있는 자료는 듬성듬성하기 이를 데 없어, 선생님께서 일러주신
여러 말씀이 무척 반갑습니다. 특히, 낭만주의와 고전주의의
대립이 아니라 혼합, 러시아 낭만주의가 문학과 미술에서 보인
차이, 그리스 정교의 영향 아래 개인보다 공동체 정신이 앞서는
러시아의 영혼, 이국의 요소가 아닌 자국의 전통을 발굴해서
만들어낸 러시아 스타일 등에 대한 말씀이 조금은 더 살가운
느낌을 갖게 합니다.

　'원시primitive'라는 말은 세계 정치사의 질곡이 무겁게
실린 용어지요. 서구 제국주의의 맥락에서 비서구 인종과
문화에 붙여진 멸칭이라는 점에서 근본적으로 서구우월주의를

드러내는 말이니까요. 그렇다면, 19세기 후반에 쏟아져 들어온 비서구 지역의 각종 물품을 형식적 쇄신과 예술적 자유에 영감을 주는 새로운 원천으로 삼은 현대 미술의 '원시주의'는 어떨까요? 이 또한 정치적 서구우월주의의 예술적 연장일까요? 지난 서신에서 말씀드렸듯이, 이 '원시주의'는 서양 미술의 장구한 전통, 즉 시각 경험에 입각한 고전주의적 재현의 전통과 결별하는 가장 강력한 혹은 가장 충격적인 수단으로 도입된 것입니다. 요컨대, 가장 먼 곳의 이질적인 요소를 가져와 현대적 전환의 결정적 칼날로 쓴 것이지요. 따라서 인상주의로부터 입체주의, 초현실주의에 이르기까지, 서유럽 현대 미술의 전개에서 일본의 우키요에나 아프리카의 의식용 가면 또는 생활상 등 다양한 이국적 요소들의 영향을 쉽게 볼 수는 있지만, 여기서 드러나는 것은 타자의 자기화라기보다 자기의 타자화(포스터: 281)가 훨씬 강했습니다. 즉, 타자의 차이를 수용하기보다 그 차이를 오해/외면/억압한 자기 갱신/보강의 수단이었던 것입니다. 그렇다면, 서유럽 현대 미술의 '원시주의'는 제국주의 정치 담론과 같은 서구우월주의를 노골적으로 드러낸 것은 아닐지라도, 최소한 서구중심주의는 확고하게 품고 있는 용어임이 분명하고, 최대한을 생각해볼 때도 원시소재주의(?)를 벗어나지는 못하는 한계가 있다고 하겠습니다.

선생님께서 소개해주신 사라비야노프, 하르지예프, 키리프첸코 등의 러시아 미술 비평가들이 '원시주의'라는

▲ 아브람체보 역 간판
▼ 아브람체보 미술관 표지판

용어를 꺼려한 사정도 바로 이 점에 있겠다는 생각이 듭니다. 상트페테르부르크에서 서구주의가 만들어낸 하이브리드의 판타스마고리아를 등지고 러시아 고유의 것, 그리스 정교에 바탕을 둔 슬라브 전통 문화의 원천을 찾아 예술가들이 모스크바를 향해 돌아섰을 때, 그 선회가 단지 소재주의에 머무는 것은 분명히 아니었으니까요. 따라서 모스크바는 러시아 민족주의 운동의 중심지이자, 바로 그 점에서 현대 미술 운동의 중심지가 되었는데, 잘 아시듯이, 가장 대표적인 예술가들의 모임이 아브람체보의 '마몬토프 서클'이지요.

"새로운 러시아 문화를 창조하자는 공동의 결의로 한데 뭉친"(그레이: 15) 이 예술가 공동체는 모스크바 북동쪽 교외에 있는 아브람체보라는 작은 마을에 형성되었습니다. 아브람체보 공동체를 만든 사람은 러시아에 초창기 철도를 놓은 부유한 자본가 사바 마몬토프Savva Mamontov(1841-1918)입니다. 지난여름 러시아 여행에서 하루 아브람체보로 소풍을 갔습니다. 모스크바의 야로슬라블 기차역에서 1시간 반 정도 걸리는 곳이더군요. 아브람체보 기차역은 그냥 플랫폼만 있는 아주 작은 역이었지만, 플랫폼에 쓰인 역 이름의 글자체가 평범하지 않았습니다. 차분한 주황색(혹은 이것이 러시아 앰버의 색깔일까요?)으로 쓰인 캘리그래피 서체였습니다. 잠깐, 러시아 정교의 필사본 서체일까 생각해보았습니다. 무지한 소견이나마, 서유럽 중세의 수도원에서 채색필사본을 만들었으니, 러시아 정교에도 응당 유사한 전통이 있지 않을까

몬토토프 저택, 이브람체바

짐작했던 것인데, 맞을는지요?

현재는 미술과 문화의 역사 유적으로 러시아 문화부가 관리하고 있는 아브람체보는 1870년에 마몬토프가 구입하기 전에도 이미 문학 공동체 역할을 했던 곳이더군요. 세르게이 악사코프라는 러시아 작가가 1840년대에 고골리 등의 많은 민족주의 작가에게 제공했던 집필 공간을 마몬토프가 이어받은 것입니다. 이곳에서 마몬토프는 러시아 현대 미술의 시초인 '이동전람파'의 이상을 예술가들과 함께 펼쳐나가는데, 마몬토프 부부와 예술가들 사이의 직접적이고도 활발한 교류가 눈에 띕니다. 사바와 옐리자베타 마몬토프는 일찍부터 예술에 깊이 몰두했는데, 가령 사바가 이탈리아에서 성악을 배웠다든지, 옐리자베타가 정교회에 대한 신앙심에서 후기 로마 미술에 관심을 가지고 있었다든지 하는 점이 그렇습니다. 이런 자발적인 관심이 예술가들과의 만남으로 이어지자, 아브람체보에서는 '상호 교육' 프로그램이 만들어졌는데, 미술관이나 역사 유적을 탐방하는 활동, 그림 또는 조각을 함께 모여 하거나 배우는 작업, 그리고 무엇보다 새로운 러시아 문화의 창조에 대한 견해를 나누었던 저녁 회합 등입니다.

이런 활동과 토론을 통해 마몬토프 서클은 러시아적인 것을 모색하는 예술 공동체를 넘어, 러시아 민중의 삶의 질을 높인다는 이상을 실천하는 생활 공동체로까지 발전했던 것 같습니다. 이는 콜레라가 도는 것을 보고 아브람체보 부지 안에 지은 병원과 인근 농가의 아이들을 위한 임시 학교, 또 홍수가

▲ 아브람체보 교회
▼ 아브람체보 조각공방

나 부활절에 교회를 가지 못하는 주민들을 보고 건축한 교회 등이 말해줍니다. 물론 아브람체보의 성취는 이 모든 실천적 시도와 결합되어 있는 예술적 발굴의 노력 위에서 이루어진 것입니다.

1880년 봄, 교회를 짓기로 하고 아브람체보의 예술가들이 논의와 디자인에 참여할 때만 해도, 러시아의 전통 건축과 회화의 디자인, 개념, 역사에 대한 정보가 거의 없었던 실정(그레이: 22)이었는데, 그런 가운데서도 이들의 열정적인 노력 끝에 중세 노브고로드 교회의 양식을 따른 디자인을 만들어낸 것이 대표적인 예겠지요. 또한 아브람체보 공동체의 중심 건물이었던 전형적인 서양식 2층 저택 바로 옆에 지어진 '러시아' 양식의 조각 공방도 중요한 예입니다. 악사코프 시절에 목욕탕이 있던 자리에 지어져 '목욕탕Bathhouse'이라는 이름이 붙어 있지만, 옐리자베타 마몬토프가 이끌었던 당시처럼, 아브람체보 미술가들이 디자인한 가구와 목기의 전시실로 쓰이고 있는 이 건물은 러시아 전통 가옥의 양식을 채택했을 뿐만 아니라, 러시아 전통 수공예 기술 보유자들과 그 전통의 부활에 관심을 지닌 아브람체보의 미술가들이 함께 쓰는 작업장이 되면서, 목공예 전문 사업체로까지 발전했다는군요(그레이: 19). 그랬기에, 아브람체보 공동체는 러시아의 전통을 되살려내는 선구적인 작업을 한 실체인 것이고, 이 공동체를 만든 마몬토프는 19세기 후반 고전주의를 옹호하는 귀족과 관료를 대신해서 러시아 현대

마몬토프 서클, 1889년, 마몬토프 저택 응접실

미술 운동의 새로운 후원자로 등장한 모스크바의 부유한
상인들 가운데서도 가장 중요한 인물(그레이: 17)로 꼽힌다고
여겨집니다.

그런데 여기서 예전에 한번 여쭤본 적이 있던 의문이
다시 떠오릅니다. 서유럽에서 부르주아는 현대 사회의 주역이
되었으되, 현대 미술의 후원자가 되는 데는 거의 한 세기
가량의 오랜 시간이 걸렸습니다. 부르주아의 취미가 현대 이전
구체제 귀족층의 취미, 즉 고전주의에 대한 애호를 귀감 삼아
형성되었기 때문이지요(샤이너: 169). 하지만 러시아에서는
고전주의와 결별하는 현대적 전환이 부유한 자본가 층에 의해
후원을 받았는데, 그 연유가 궁금합니다. 러시아 현대 미술의
민족주의적 성격, 그리고 이에 공감하는 이른바 '민족' 자본가
층이 두텁게 형성된 특정한 배경이 있었을까요? 무척 특이한
지점이라, 혹 선생님께서 알려주실 수 있다면 좋겠습니다.
더불어 트레티야코프, 슈킨, 모로조프 같은 자본가 컬렉터들의
배경에 대해서도 단편적인 사실들밖에 보이지 않아 답답한데,
혹시 러시아에서 나온 풍부한 자료가 있는지요?

기다림과 사후성:
혁명의 예감

조 선생님, 보내주신 서신 잘 받아 보았습니다. 일교차가
심하다보니 쉽게 감기에 걸리는 그런 시월입니다. 가을의
일교차처럼 사회의 변동 폭이 크면 클수록 정치권력만이
아니라 예술가들의 민감한 촉수도 감기에 걸린 시대의
질병을 잘 읽어내겠지요. 지난번 서신에서 제가 궁금해하던
'원시적primitive' 개념에 관해 설명해주시면서 선생님께서
소개한 '자기의 타자화'와 '타자의 자기화'와 같은 핼 포스터의
개념들이 제 관심을 끌었습니다. 제가 지금 다른 원고에서
진행하는 '먼 존재l'être lointain'의 회귀라는 주제와도 잘
부합하기 때문이지요. 선생님께서 유려한 문체로 번역하신
『실재의 귀환』에서 핼 포스터는 벤야민의 '생산자로서의
작가'와 '민속 학자로서의 예술가'를 대비시키면서 '타자를
자기화'하는 것과 '자기를 타자화'하는 것을 '새로운 방식'과
'낡은 방식'으로 구분하고 있지만, 저는 오히려 이러한

포스터의 입장과는 반대되는 생각을 가지고 있습니다.

타자를 자기화함으로써 자아라고 하는 텅 빈 중심에 동일성의 거대 서사를 가두는 헤겔적 원환의 환상보다도 자기를 타자화함으로써, 다시 말해 탈존脫存을 통해 인식과 존재의 지평을 확장한다는 그런 하이데거의 존재론적 입장에 저는 좀더 근접합니다. 여기서 말하는 타자의 영역이란 동일성의 부정이라기보다 '어딘가 다른 곳elsewhere'이라는 바깥의 '저 너머'와 '먼 것'을 말하고, 자기를 타자화한다는 것은 '현존재'의 존재성을 저 너머의 먼 것과 지금 여기의 '이중주름zweifalt' 상태로 동시적으로 파악하는 것이지요. 군이 견강부회 식으로 말한다면 신원시주의와 입체파가 곤차로바나 라리오노프에게서 접혀 나타나는 겹 주름의 회화 현상이라고나 할까요?

아무튼 먼 것이 우리에게 나타나는 일회적 현상을 벤야민이 '아우라'라고 불렀다면, 이러한 '아우라'의 형식, 즉 '멀리서 오는 지금 여기'는 항상 '기다림의 형식'으로 표상되곤 했습니다. 종교적으로는 앞서 말씀드린 세기말 러시아의 메시아적 종말론도 여기에 포함되겠지요. 이 기다림의 형식은 프로이트 이후, 메를로-퐁티를 거쳐 데리다에 의해 좀더 정교하게 다듬어진 '사후성nachträglichkeit'의 논리와는 동전의 양면과 마찬가지 경우라고 생각됩니다. 배구로 치자면 '시간차 공격'의 전술이고 지젝의 말을 빌리자면 '시차parallax'적 관점이겠지요. 왜냐하면 기다림이 아직 도래하지 않은 것,

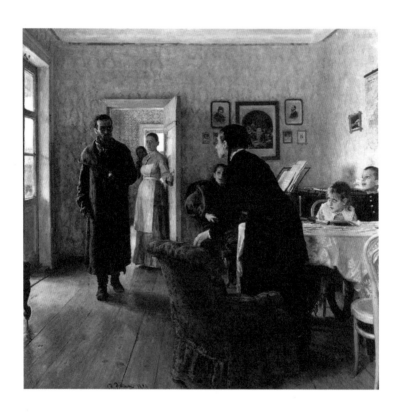

일리야 레핀, 〈아무도 기다리지 않았다〉, 캔버스에 유채, 160.5×167.5cm, 1884-1888

아직 존재하지 않는 것을 전제로 하는 순수한 부재라면, 근원과 원본을 가정하여 지금 여기는 그것의 '외상trauma'과 '흔적trace'일 뿐이라고 보는 것도 '공허vide'의 무無를 반복하는 행위일 테니까요. 그런 관점에서 기다림과 사후성은 서로 이복형제 사이인 셈이지요.

혹시 선생님께서 자꾸 다른 쪽으로 주제가 벗어나는 것 아니냐고 질책하실까봐 걱정스럽기도 합니다만, 일례로 일리야 레핀Il'ya Repin(1844-1930)의 <아무도 기다리지 않았다>라는 그림을 생각해보지요. 아무도 그를 기다리지 않았는데, 수년 동안의 시베리아 유형에서 말없이 돌아온—러시아 인텔리겐치아—그가 지금 여기 불쑥 나타납니다. 사실은 그가 돌아오기를 누군가는 늘 기다리고 있었겠지요. 그림의 제목을 역설적으로 붙인 레핀은 부재로서만 존재하는 기다림의 형식을 오히려 현전하는 이미지로 대리-전복시키고 있습니다. 그것이 우리에게 심미적 울림을 주는 이유겠지요. 그런데 이 그림은 또 다른 관점에서 '러시아 10월 혁명의 예감'으로 해석되기도 합니다. 아직은 나타나지 않았지만, 도래할 그 무엇이 재구성된 과거의 형식을 통해—포스터가 역사적 아방가르드와 네오-아방가르드의 기획을 사후성의 개념을 통해 유추하는 것처럼—미래의 사건과 사후적으로 관계를 맺고 있는 것이겠지요. 사후성의 논리로 아방가르드 사조를 해석하는 포스터처럼, 기다림의 형식으로 등재될 수 있는 러시아 아방가르드의 심미적 시간성에 관해서는 차후에

말씀을 나누기로 하지요.

그다음 선생님께서 마몬토프가 세운 아브람체보를
방문하시면서 제일 처음으로 마주하셨을
'А Б Р А М Ц Е В О' 기차역의 글자체는 말씀하신 대로
키릴문자로 불리는 고대 교회 슬라브어 서체입니다. 주로 고대
슬라브어 성서나 성인전, 그리스 교부전 등을 필사하거나
목판 인쇄할 때 사용하던 서체인데, 그동안 깊게 생각해보질
못했습니다만 러시아·슬라브 정교 공동체에서 이슬람에서와
같은 캘리그래피의 전통을 예술 장르로 발전시킨 경우는
쉽게 찾아볼 수는 없을 듯합니다. 이콘의 형상에 부가하는
고대 교회 슬라브어 문자도 일정한 형태를 줄곧 변함없이
사용했으니까요. 시간의 변화와 한계를 초월하는 무시간적
불변의 원리가 정교회의 무기였기 때문이지요. 그런데
선생님께서 아브람체보를 가실 때 모스크바의 야로슬라블
역에서 타셨던 야로슬라블행 기차 철도의 건설 책임자가 바로
러시아 예술가들의 후원자였던 사바 마몬토프였습니다. 근대
러시아의 철도 왕이라든가 모스크바의 메디치라는 별명으로도
잘 알려진 마몬토프의 재정적 지원이 없었다면 아마도
아방가르드를 포함한 러시아의 근대 예술은 쉽게 개화하지
못했을 것입니다.

제정 러시아의 정치적 중심이 서구로 열린 창문이었던
상트페테르부르크였다면, 모스크바는 전통적으로 볼가강
수상 교역을 중심으로 성장한 '상인들의 도시'였지요. 특히

1860년 알렉산드르 2세의 대개혁과 1861년 농노해방을
시작으로 러시아의 근대화가 본격적으로 이뤄지는데,
1917년 러시아 10월 혁명까지의 약 50-60년의 기간을
제정 러시아 시대의 근대적 자본주의의 형성기라고 볼 수
있습니다. 특히 1880년대에 접어들어 증기기관의 수요가
크게 증가하면서 공장제 산업이 급성장하여 시장 경제가
활성화되었고 정부의 비호 아래 신흥 자본가들이 속속
배출되지요. 산업 인프라의 중요 요소였던 철도 운송 역시
급격한 신장세를 보여 모스크바에서 발트해, 흑해로 이어지는
노선, 상트페테르부르크에서 드빈스크, 키예프로 이어지는
노선들이 신설되면서 사바 마몬토프는 철도 건설 산업을 통해
막대한 부를 축적할 수 있었지요. 말하자면 표트르 대제 이후
예카테리나 여제 시대를 거치면서 로마노프 왕조의 권력과
귀족들의 살롱 문화가 예술가의 후원 세력이자 서구 유럽의
그림을 구입하는 주요 고객이었다면, 이제 러시아의 근대에
들어와서는 신흥 자본이 그 역할을 대신 맡게 된 것이라고 볼
수 있겠습니다.

　방직, 금속, 제당, 석탄 채굴과 석유 정제 산업, 광산업 등에
종사하던 신흥 자본가들과 서구 유럽의 상품들을 수입하던
모스크바 부호들은 뮌헨, 베를린, 런던, 빈, 파리 등지의 유행에
무척이나 민감했고 예술가들에 대한 후원을 일종의 '의무comme
il faut'처럼 여겼다고 당대의 화가이자 비평가 알렉산드르
베누아Aleksandr Benua(1870-1960)는 회고하고 있습니다. 마네,

모네, 드가, 고흐, 고갱뿐만 아니라 세잔과 마티스의 그림을
구입하는 주요 고객이 모스크바의 신흥 부르주아 계층이어서
모스크바가 파리와 베를린의 화상들에게는 '고갱, 세잔과
마티스의 도시'로 불렸다는 증언도 찾아볼 수 있습니다.[2]

저의 주된 연구 분야가 아닌 까닭에 선생님께서
이미 다 알고 계신 일반적인 내용만을 말씀드리고
말았습니다. 마지막으로 이것은 전적으로 제 개인적인
생각입니다만—상트페테르부르크나 모스크바, 키예프나
오데사, 그리고 로스코가 성장한 라트비아의 드빈스크나
말레비치와 샤갈의 고향인 쿠르스크나 벨라루스의 비텝스크도
그렇고—유대인 디아스포라가 형성된 지역의 유대계 거부들이
예술 작품에 관심을 보이는 것은 세기말 파리나 베를린의
유대계 화상들과도 참 비슷합니다. 이들이 그림과 갤러리에서
벌써 맘몬의 세계를 맛본 것일까요?

[2] A.Kosténévich, N.Sémionova, Matisse et La Russie (Paris : Flammarion, 1993), p.7.

소비에트 러시아 시대에 들어와 러시아 아방가르드 예술 사조에 관한 연구는 서구 부르주아 예술의 퇴폐 사조로 간주되어 10월 혁명과 연관된 몇 가지 예외적인 경우를 제외하고는 연구의 맥이 거의 끊겼습니다. 그래서 이미 선생님께서도 잘 알고 계시는 커밀라 그레이Camilla Grey, 안드레이 나코프Andrei Nakov, 존 볼트John Bowlt, 크리스티나 로더Christian Lodder, 존 밀너John Milner, 장-클로드 마르카데Jean-Claude Marcadé 등이 서방에서 러시아 아방가르드 예술과 모스크바의 후원자들에 대한 연구를 수행한 학자들이었지요. 유럽에서는 주로 파리, 로잔, 제네바, 암스테르담, 베를린, 웁살라 등지에 있는 러시아 이민자 2세대들의 출판사에서 단편적인 연구서가 출간되곤 했습니다. 하지만 1991년 소비에트 해체 이후–특히 2000년대 중반 이후–러시아 내부에서는 사라비야노프, 하르지예프, 베누아, 마코프스키 등의 초기 연구를 계승하는 신진 학자들이 당시의 전시회, 예술 살롱, 예술 잡지에 대한 사료와 서한, 증언 등을 바탕으로 미시 역사 연구서 같은 서적들을 정부의 지원 아래 계속 출판하고 있습니다. 러시아 과학 아카데미와 러시아 연방 문화부 국립 예술문화연구소 산하 러시아 아방가르드 예술연구 위원회가 2002년 설립되면서 이 같은 연구가 가능하게 된 것이지요. 지금까지 이 프로젝트를 통해 러시아어로 출판된 연구서 목록을 세어보니 250권이 넘는군요. 선생님께서 말씀하신 마몬토프를 위시하여 트레티야코프, 이반 모로조프, 슈킨 형제들의 컬렉션에 대한 논의와 증언도 자주 등장하고 있는 이 시리즈의 대표적인 연구서로는 코발렌코가 편집한 『아방가르드의 아마존』–Г.Ф.Коваленко(ред), Амазонки авангарда(Москва Наука 2004)–을 들 수 있습니다.

레핀과 브루벨

정말인가요, 선생님? 제가 아브람체보로 가려고 탔던 기차의
철로를 마몬토프가 놓았다니요! 전혀 몰랐습니다. 그리고
모스크바는 원래부터 볼가강의 수상 교역이 바탕이 된
'상인들의 도시'였군요! 이것이 1860년 알렉산드르 2세의
대개혁과 1861년 농노해방 이후 본격적인 자본주의의
형성기로 이어지면서, 마몬토프를 위시한 수많은 신흥
자본가를 탄생시켰고, 이들이 왕족과 귀족을 대체하는 예술의
새로운 후원자 층이 된 것이고요. 그러나 저에게는 여전히
러시아의 이 신흥 부르주아지가 막대한 경제력과 더불어
예술가들에 대한 후원을 일종의 '의무comme il faut'처럼 여기는
고상한(?) 정신세계를 어떻게 동시에 갖출 수 있었던가
하는 점이 경탄스럽고도 신기합니다. 이 또한 '러시아적인
것'일까요? 예르미타시 미술관의 큰 자랑은 약탈해온 소장품이
없다는 사실이라지요. 예카테리나 여제가 베를린을 통해
구입한 대규모 회화 컬렉션에서 시작된 러시아의 미술품
수집의 전통이 새롭게 대체된 러시아의 문화 주도층에도
그대로 스며들었던 것인가 하는 생각이 듭니다. 저의 무지에
따른 낭만적 공상에 불과할지도 모르지만요.

아브람체보 기차역에서 본 서체를 제가
'캘리그래피'라고 한 것은 딱히 이슬람 문화를 염두에
두고 쓴 말은 아니었습니다. 그보다는 서유럽의 중세에
만들어진 채색필사본을 통해 발전한 장식적인 서체를
떠올렸던 것인데요, 도상이 금지되어 문자만으로 회화적
효과까지 창출하는 이슬람의 캘리그래피와 달리, 서유럽의
중세 미술에서는 문자가 도상과 함께 등장하면서 도상과의
조화를 위해 장식적으로 가다듬어진 서체들이 등장했지요.
상트페테르부르크의 러시아 미술관에서 옛 러시아 미술
전시실들을 구경할 때, 여러 이콘화에 곁들여진 장식적인
서체의 문자들을 보았습니다. 그것을 '고대 교회 슬라브어
서체'라고 하는군요! 그런데 러시아에서는 필사본을
만들면서도 서체의 다양한 발전은 별로 없었던가요?
서유럽에서는 가령, 움베르토 에코의 『장미의 이름』에 나오는
도메니코 수도원의 도서관처럼 수도사들이 필사본을 만드는
가운데, 여러 재미난 모색이 있었습니다. 필사본은 회화보다
아무래도 문자가 중심이 되는 매체라서 그랬겠지요.

마몬토프 서클에서 가장 중요한 미술가는 선생님께서
지난 서신에서 보여주신 그림 <아무도 기다리지 않았다>(1884-
1888)의 화가 일리야 레핀일 것입니다. 맨 뒤의 작은
창문으로부터 맨 앞의 안락의자에 이르기까지 총 다섯 개의
면으로 세밀하게 구성된 이 그림은 화면의 정교한 전개와
각 화면에 등장하는 인물들의 서로 다르면서도 설득력 있는

감정 표현을 통해, 가장이 귀환한 순간을 설명해줍니다. 그는
아주 오래 정치적 유배 상태에 있었는데, 이는 아버지를 즉시
알아보지 못하는 어린 딸의 표정이 말해주며, 그의 유배가
끝나리라는 기대는 불가능했는데, 이는 환영보다 놀람이
앞서는 가족들의 반응이 알려줍니다. 누구도 기다리지 못하는,
그래서 아무도 기다리지 않은 그는 그러나 돌아왔고, 무척이나
수척한 모습이지만, 그림의 확고한 중심에 섭니다. 전경에
있으나 세심하게도 중심을 비껴 가장자리로 물러나 있는
어머니와 안락의자, 즉 놀라서 일어선 어머니의 시선, 그녀가
방금 전까지 앉아 있던 안락의자의 방향이 마룻바닥의 홈들과
함께 중경에 서 있는 가장에게로 곧장 달려가기 때문입니다.

선생님의 말씀처럼 그림 속의 가족은, 실로 어떤 가족이든,
정치권력에 강제로 빼앗긴 가장의 귀환을 매일같이 기다렸을
것입니다. 그런 가족에게 기다림은 부재의 고통스러운 확인일
테죠. 하여, 선생님께서는 이 그림이 그 부재를 대리-전복시키는
현전의 이미지라고 보셨습니다. 이 그림을 '러시아 10월
혁명의 예감'으로 보는 해석이 있다면, 그 또한 부재의 전복을
염원하는 현전의 이미지라는 같은 선상에서 이해할 수 있을
것 같네요. 원래 그림은 재현을 통해 존재의 확인/보존에 대한
염원을 실현하고자 하는 것이니까요. 레핀이 이 그림에 담은
염원은 낙관적인 것 같습니다. 안온한 실내 정경에서 펼쳐진 이
가장의 귀환은 예기치 않은 것일지언정 금방이라도 터져나올
반가운 환영의 탄성이 응축된 가족들의 표정과 몸짓, 또한 그

같은 실내를 감싼 빛이 서광처럼 밝아서 그런 생각이 듭니다.

그런데 '아무도 기다리지 않았다'는 역설적인 제목이 기다림 자체가 무망한 참혹한 현실을 지시하는 것이든, 아니면 기다림이 전제하는 부재를 전복할 존재의 미래발 복귀를 염원하는 것이든, 이동전람파가 대변했던 민족주의와 미술의 결합은 점차 레핀의 그림 같은 예술적 경지를 보여주지 못하게 됩니다. 상트페테르부르크 아카데미의 학생 시절부터 촉망을 받았고, 레핀의 수제자이기도 했던 미하일 브루벨Mikhail Vrubel(1856-1910)의 말이 증언합니다. "1860년대의 화가들이 조잡한 선전 양식을 채택한 후, 지적인 민족주의 운동이 일어나 거창한 민족주의 관념과 포스터 식 표현을 옹호하는 회화를 가치 있게 여겼으며, 기술적으로는 익명성이 추구되었다. 레핀의 위대한 재능조차도 이러한 생명력 없는 분위기 속에서 희석되었다. 예술적인 강렬함이 사라지자 그의 그림에는 특징 없는 형식만 남았다"(그레이: 20)는 것입니다.

이동전람파 화가들과 가까웠고 이동전람파의 젊은 세대로 꼽혔으며 이동전람파만큼이나 러시아의 전통에 몰두했지만, 브루벨은 이동전람파와 다른 화면을 창출합니다. 그가 키예프와 베네치아에서 파고든 비잔틴 정교회 미술에서 원근법적 재현과는 전혀 다른 그림의 원리를 익힌 것입니다. 하여, 브루벨의 그림에서는 캔버스의 평면성을 드러내고 인정하는 선과 색의 요소들이 나타나는데, 이는 미술의 역사에서 악마를 아마도 가장 우수에 찬 모습으로 그려낸

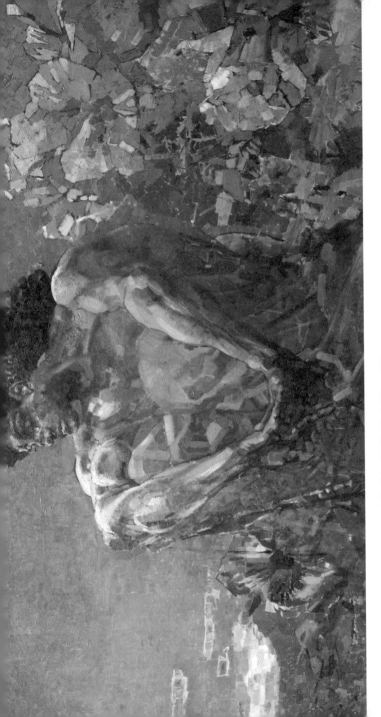

미하일 브루벨 〈앉아 있는 악마〉, 캔버스에 유채, 115×212.5cm, 1890

것 같은 <앉아 있는 악마>(1890)에서 볼 수 있지요. 브루벨은 악마를 '사악하기보다 고통과 슬픔에 찬 영혼, 그러면서도 전능하고 장엄한 영혼'[3]이라고 생각했다는데, 언뜻 이 악마는 그 권능에 걸맞은 장대한 근육질 형상처럼 보입니다. 깊이의 단서가 거의 없는 배경의 색면과 마치 겨울 유리창에 핀 성에처럼 납작하게 펼쳐진 주변의 꽃 모양이 그 장식적 평면성으로 토르소의 입체성을 강조하니까요. 그러나 정작 악마의 근육질 토르소를 가까이서 살펴보면 해부학을 거의 상관하지 않은 면 분할을 볼 수 있고, 이는 형상의 위아래로 나아갈수록 더 강해집니다. 따라서 입체성은 내부로부터 와해되고, 그림은 원근법적 재현으로부터 떠나지요.

그러니, 표트르 대제의 서구화 정책에 의해 러시아에서 자체 타자화되었던 옛 러시아 미술의 전통을 '예술적으로' 복귀시킨 것이야말로 브루벨의 독보적 성취였다고 말한다면, 너무 짧은 소견일까요? 더 중요한 질문으로, 모스크바 러시아보다도 더 이전 키예프 러시아와 베네치아의 모자이크까지 거슬러 올라갔던 브루벨의 작업은 이 타자화된 과거와 어떤 관계를 맺었을까요? 이것은 자기의 타자화인가요, 타자의 자기화인가요?

인간은 자신의 존재를 형이상학적으로 의식하는 특이한 존재라, 자신의 정체성을 변별해주는 상징적 차이가 중요하고, 그렇기에 타자의 존재를 필수불가결하게 요청합니다. 이를 뒤집으면, 타자가 부재할 경우 자신의 상징적 차이는 변별할

수 없고, 이것이 아마 자아는 '비어 있는 환상적인 것'이라는
생각의 토대겠지요. 타자란 나/자아의 부정이 아니라 나의
바깥, 나의 너머에 있는 '어딘가 다른 곳 elsewhere' '먼 것'이라는
선생님의 생각에 온전히 동의합니다. 그런데 선생님께서
'자기의 타자화'라고 말씀하시는 것, 즉 '현존재'의 존재성을 저
너머의 먼 것과 지금 여기, 즉 나의 '이중주름 zweifalt' 상태로
동시적으로 파악하는 것이 바로 제가 '타자의 자기화'라고
말하는 것입니다. 헬 포스터가 벤야민의 생산자 모델에서
(낡았음에도) 받아들이고 레리스의 민족지 모델에서는
(공감함에도) 받아들이지 않은 것이 바로 자기의 타자화입니다.
자기의 타자화는 물론 선생님의 말씀처럼 타자를 통해
자기의 인식과 존재의 지평이 확장된다는 중요한 의미가
있고, 이는 포스터가 레리스의 『아프리카 환상 L'Afrique
fantôme(1934)』에서도 확인하는 사실입니다. 그러나 자기의
타자화는 벤야민 식으로 말하면 '이데올로기적 후원의 위험,'
그리고 포스터 식으로 말하면 '과잉동일시의 위험'이 있는 것,
단적으로 타자를 타자의 위치에 고정시키고 자기만들기 self-
fasioning에 활용하며 그 이상으로는 나아가지 않는 위험이
있다는 것이 문제입니다. 이에 비해 타자의 자기화는 정말이지
어려운 일이지요. 내가 아닌 것, 나와 먼 것, 그러니까 내가
동일시할 수 없는 존재를 직시하며 나를 적극적으로 여는
일이니까요. 타자에 대해 과잉동일시의 환상을 품지도 않고 또
비동일시의 배제를 뿜지도 않는, 생각으로야 천만번 옳은 이

자세가 현실에서는 한 번이라도 가능할까 의혹이 솟구칠 만큼 어려운 일입니다. 그러나 옳은 것은 옳은 것이기에 항상 실천을 위한 최선의 노력을 다할 수밖에 없는 일이라고 생각하고 있습니다.

다시 브루벨로 돌아가 마무리를 짓자면, 그의 작업은 자기 내부의 타자를 진정 자기화하여 현대 미술의 한 획을 그은 예로 보입니다. 비잔틴 미술의 전통은 러시아의 것이지만, 제정 러시아에 의해 타자로 밀려났고, 브루벨이 자기화한 그 타자는 신성에 빛나는 저 옛날 이콘 그대로의 모습이 아니라 원근법적 계몽의 공간을 파괴하는 이콘화의 원리로 복귀하여 제정 러시아의 고전주의도, 이동전람파의 리얼리즘도 깨뜨리는 위력을 발휘했기 때문입니다. 최근 초현실주의를 다룬 핼 포스터의 1993년 저서 『강박적 아름다움Compulsive Beauty』을 번역했는데요, 거기서 이런 구절을 보았습니다. "과거는 일단 억압되면 아무리 축복받은 과거였더라도 복귀할 때는 그다지 온화하고 아우라에 빛나는 모습일 수가 없다. 억압으로 인해 손상되어버렸기 때문이다."(포스터: 233) 과거를 소환하는 초현실주의 미술가들의 작업을 설명하는 대목에서 나오는 말인데, '회복된 과거는 악령 같은 모습으로 나타나며, 이는… 축복에 찬 과거의 상태로부터 멀어진 소외를 가리키는 기호'라는 구절로 이어집니다. 원래 나였으나 억압되어 타자가 되었다가 복귀한 과거를 형식과 내용 모두에서 브루벨의 악마나 세라프(혹은 아즈라엘) 이상으로 보여줄 수 있는

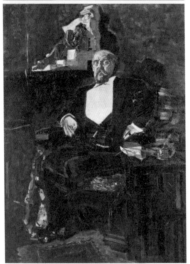

▲ 일리야 레핀, 〈사바 마몬토프〉, 1880
▼ 미하일 브루벨, 〈사바 마몬토프〉, 1897

작품이 얼마나 더 있을지 모르겠습니다.

레핀처럼 생전에 재능을 인정받는 행운이 브루벨에게는 없었지요. 그를 악명의 구렁텅이로 몰아넣은 악마 그림들을 알아본 유일한 사람이 마몬토프였습니다. 그러나 두 사람이 만났던 1890년에 마몬토프는 파산하여, 시대가 알아보지 못한 브루벨의 재능을 후원하기에는 너무 늦었어요. 참 애석합니다. 말년에는 정신도 잃고 시력마저 잃은 아주 불우한 생이었기에, 브루벨의 작업이 후대로 순조롭게 이어졌는지 모르겠습니다만, 내용은 러시아적이되 형식은 원근법을 벗어나지 못하고 있던 이동전람파식 현대 미술을 그가 선과 색의 그로테스크한 해방으로 훌쩍 도약시킨 것만은 분명하다고 하겠습니다.

[3] E. I. Ge, "Poslednie gody zhizni Vrubelja," in Vrubel, Perepiska, Vospominanija o xudoznike, 221; as cited in Richard H. Burns, "The Artistic World of Vrubel and Blok," The Slavonic and East European Journal, Vol. 23, No. 1, (Spring, 1979), 46. Sara Elizabeth Hecker, "Dueling Demons: Mikhail Vrubel's Demon Seated and Demon Downcast," Art in Russia, the School of Russian and Asian Studies, 2012에서 재인용. http://artinrussia.org/dueling-demons-mikhail-vrubels-demon-seated-and-demon-downcast/

역원근법과 영원의 상

브루벨의 그림 <앉아 있는 악마>를 중심으로 심도 있는
이야기를 전해주면서 선생님께서 지적하셨던 몇 가지
개념과 제 입장과 관점에 대한 답변의 순서로 오늘의 서신을
시작하려고 합니다. 레르몬토프Mikhail Lermontov(1814-1841)의
시 <악마>(1839)로부터 시작하여 도스토옙스키와 톨스토이의
소설을 거쳐 브루벨의 회화에 이르기까지 이 악마, 악령의
모티브는 니체의 영향과 더불어 러시아 세기말 예술의 주요
작품 소재였지요. 그런데 이 악마는 그리스 교부신학의
천사학Angelology에 따르면 '천사의 타락한 본성'을 의미합니다.
다시 말해 악마는 천사로부터 '배제된 천사' 또는 '결여된
천사'이지요. 아우구스티누스의 『신국론De civitate Dei』에서도
언급되지만, '악malum'이 '선의 결여privato boni'인 것처럼
천사 내부의 부정, 결여적 속성이 외화 투사되어 악마의
형상이 구성됩니다. 악마의 의미가 그 자체로 설정되어
천사와 이항대립 구조를 만드는 것이 아니라 악마는 천사의
파생실재이자 자기-결여태의 변종이라 하겠습니다.

　천사의 입장에서 본다면 악마는 루시퍼처럼 '타자화된
자기'이지만, 악마에게는 천사가 자신의 악마인 까닭에

천사는 악마의 악마로 이중화되는 겹주름의 존재인 셈이지요.
또한 악마는 끊임없이 천사에 기생하는, 자기의 타자화를
통해서밖에는 존재할 수 없는, 그 결코 자생적이지 않은
바이러스 같은 존재자라는 점에서 시뮬라크르-천사가 되는
것은 아닐까요? 그런데 브루벨은 자신이 그린 이 악마의
속성에 남성과 여성 모두를 포괄하는 양성androgyne을
구현하려고 했습니다. 유추하자면 천사와 악마 모두를 포괄할
수 있는 겹주름의 존재성[4]_여성스러운 남자 또는 남성스러운
여자_을 그 인물 형상에 표현하고 싶었던 것이겠지요. 달리
말하면 이분법적인 규정을 벗어나 천사도 아니고 악마도
아니고, 남자도 아니고 여자도 아닌… 모든 의미의 그물을
벗어날 수 있는 그런 새로운 지평 위의 존재 말이지요.
여기서 제가 말씀 드리고 싶은 점은 브루벨이 상정한 양의적
존재처럼 현상을 해석하는 우리의 관점 역시 이분법의
틀에서 벗어나 시차적parallax이고_선적 원근법의 외눈에서
벗어난 역원근법reverse perspective의 다중시점처럼_'이중적
전도reversible occultation' 또는 '교차적 역전chiasme'의 방식을
취해야 하지 않을까라는 것입니다. 그것은 '자기의 타자화'인가
아니면 '타자의 자기화'인가 하는 경계 설정이 아니며 결코
절충주의적인 합의로서가 아닌, 자기의 타자화이면서 동시에
타자의 자기화가 포괄될 수 있는 이중주름의 독해 방식을
필요로 한다고 말이지요.

　　다시 브루벨로 돌아가서 선생님께서 그의 그림을 통해

제시한 정교한 분석을 제가 나름대로 크게 분류해보니, 깊이 없는 배경의 색면, 장식의 평면성과 인물 형상의 입체성, 해부학과 무관한 면 분할에 의한 입체성의 와해, 탈脫원근법적 재현으로 수렴됩니다. 그것을 다시 유사한 의미 군으로 묶어 코드화하면 깊이감, 입체성, 해부학, 원근법적 재현, 그리고 이것들과 대비되는 깊이 없는 배경, 해부학과 무관한 면 분할과 장식적 평면성, 탈원근법으로 나뉩니다. 선생님께서 지적하신 대로 브루벨 그림의 심미성은 바로 이런 후자의 요소들에서 기인할 텐데, 그의 전기적 내용에 비추어보면 그는 이런 독특한 기법, 즉 '그리스 식 기법maniera greca'을 자신의 모태인 상트페테르부르크 미술 아카데미가 아니라 오히려 키예프의 성 키릴 교회 벽화와 모자이크 재건을 위해 견학을 간 베네치아의 산 마르코 대성당에서 습득한 것 같습니다.

키예프는 비잔티움을 통해 아토스 수도원의 6세기 이콘 도상 규범 전통을 고스란히 물려받은 장소이고, 베네치아는 비잔티움 후기 예술과 피렌체의 초기 르네상스 회화가 접목되던 하이브리드적 공간이었으니, 브루벨이 자신의 잃어버린 유실물을 오히려 타지에서 새롭게 발견한다는 점에서 그것은 선생님의 말씀대로 '억압되어 타자가 되었다가 복귀한 과거'입니다. '자체 타자화'라고도 말씀하신 비잔틴-러시아의 전통은 브루벨에게 재귀적으로 순환-반영되었다는 점에서 재코드화된 자의식의 기제가 되기도 하겠지요. 브루벨의 그림이 우리에게 제시하는 심미적 독특성과

고유함은 서구 유럽의 비평가들에게 탈원근법적 기법으로
비쳤던 요소들, 원근법의 소실점이 지향하는 그 무한대의
초점을 '거꾸로' 우리에게 향하게 하는 '역원근법'에서
비롯되는 것이라고 생각됩니다. 깊이 없는 배경, 해부학과
무관한 평면 분할과 장식적 평면성 등과 같은 브루벨의 특징적
요소들은 역원근법의 특징적 기법이기도 하니까요.

　선생님께서 이미 다 알고 있는 내용이겠지만 그것은
에른스트 카시러를 원용하는 파노프스키가 『상징
형식으로서의 원근법』에서 언급한 '집합공간aggregate space'[5]의
개념에 상응하는 기법이기도 합니다. 총체로서 파악된 물체를
불가결한 통일체의 등가적 표현 형식으로 재현하는 '체계
공간systematic space'과 대비되는 공간 구성 방식이지요. 저는
집합공간이라는 번역어 대신 '집적공간'이라는 용어가 더
적확하다고 생각하는데, 여기서 공간 내부의 대상들은 중첩과
병치를 통해 축적될 뿐, 더 이상 등가적인 통일-연속체의
원근법적 형식을 구성하지 않습니다. 선생님께서 브루벨에게서
보셨던 깊이 없는 배경, 해부학과 무관한 평면 분할과 장식적
평면성은 바로 이러한 역원근법의 집적공간을 구성하는
요소라고도 할 수 있겠지요.

　하지만 파노프스키는 이와 같은 역원근법의 종교-
심리적 의미는 더 이상 규명하지 않고 있습니다만, 비잔틴-
러시아 정교회의 이콘에 나타나는 이 기법은 아주 오래된
신화적 상징성에서 기원합니다. 이것은 파벨 플로렌스키Pavel

Florensky(1882-1937), 세르게이 불가코프Sergei Bulgakov(1871-1944)
등과 같은 19세기 말의 러시아 정교 신학자들의 관점이기도
한데, 우선 정교正敎를 의미하는 '프라보슬라비예Pravoslavie'는
'프라비pravyj'와 '슬라비예slavie'의 합성어입니다. '프라비'는
'옳은'이라는 의미와 동시에 '오른쪽'이라는 의미를 가지고,
'슬라비예'는 찬양 또는 믿음을 뜻합니다. 올바른/오른쪽의
믿음/찬양이 정교의 의미라면, 정교의 관점 —이미 슬라브
신화적인 요소로서—에서 왼쪽은 악과 불길한 기운의
상징이지요. 그래서 정교 신자들은 '(성부와 성자와 성령의
이름으로) 우리를 악에서 구하소서'라는 의미로 성호를 그을
때 왼쪽(악)에서부터 오른쪽(선)으로 성호를 그어야 함에도
불구하고 오른쪽에서 왼쪽으로 세 손가락을 모아 긋습니다.
그것은 원근법이 인간 시선의 특정-고정 관점에서 상정된
재현의 법칙이라면, 정교에서는 이와 반대로 '거꾸로逆'
신의 관점에서 바라본 세계상, 스피노자의 표현을 빌리자면
'영원성의 상 아래sub specie aeternitatis'에 있는 세계상을
상정하기 때문이지요. 그래서 정교 신자들은 오른쪽에서
왼쪽으로 성호를 긋습니다. 신이 우리를 악에서 구할 때, 그
악은 우리에게 왼쪽이지만 신에게는 그것이 오른쪽이기
때문입니다.

다시 말해 역원근법은 정교회의 관점에 따르면 지상에
전개되는 '신의 관점vision of God'입니다. 그것은 선적 원근법이
의도하는 '재현'의 세계상이 아니라 신의 눈이 지금 여기의

세계에 설정된 '현전'의 세계상인 것이지요. 그래서 레지스 드브레는 이것을 '중세의 현전에 대한 재현의 우위'가 설정되는 시대적 패러다임이라고 말한 적이 있습니다. 또 움베르토 에코는 여기서 한 걸음 더 나아가 현전-재현-탈재현으로 변모하는 시대적 패러다임의 세 위계를 보면서, 포스트-모던 시대를 '새로운 중세New Middle Ages'라고 유추한 바 있지요. 문화의 패턴은 아버지-아들이 아니라 할아버지-손자 모델에서 유전 정보가 더 많이 부합하듯 말입니다. 물론 저는 드브레나 에코의 말에 전적으로 동의하진 않습니다. 한마디로 그들은 정교회의 '신학적 미학'의 맥락을 간과하기 때문이죠.

그런데 신의 관점으로 형성된 현전과 무시간적 영원성의 세계상은 결코 실재하지 않지요. 역원근법의 세계상 역시 인간의 관점에서 재코드화된 원근법이자 이중적으로 전도된 원근법의 하나이기 때문입니다. 그래서 위-디오니시오스Pseudo-Dionisios의 부정신학negative theology과 그의 언표 방식이 중요한 단서가 되는 것인데, 이에 대해 좀더 자세한 논의는 다음으로 미루기로 하지요. 오늘 제가 너무 장황스럽게 이야기를 늘어놓고 말았습니다. 선생님께서 지적하신 미하일 브루벨의 특징적인 요소들을 사실 저는 그동안 간과하고 있었고, 이런 역원근법의 내용을 단지 곤차로바, 라리오노프, 로자노바 등에게서만 읽곤 했습니다. 선생님의 지난번 편지는 저로 하여금 아방가르드 회화보다 선행하는 브루벨의 상징적 요소에서 정교회의 이콘 기법을 다시금 되돌아 보도록 하는

좋은 기회였고, 브루벨의 베네치아를 생각하면서 크레타에서
베네치아로 떠나던 엘 그레코의 심정이 어땠을까를
상상해보는 시간이기도 했습니다. 그래서 오늘은 말이 더
길어졌나봅니다. 역원근법으로 표상된 세계의 형상과 기법,
조형 공간의 구성 원칙과 시간성 등에 대해서도 앞으로
아방가르드 회화에 관한 이야기를 나눌 때 다시 구체적으로
다루도록 하지요.

[4] 선생님께 지난 서신에서 제가
제기했던 '자기의 타자화'와 '타자의
자기화'라는 개념에 대해 좀 더
부연해서 말씀드리고 싶어 각주의
형식을 빌렸습니다. 첫째 '자기를
타자화하는 것'에서 제가 서정적
자아처럼 세계로 확산되어가는 존재
지평을 보았다면 선생님께서는
자기를 타자에 투영할 때 수반되는
독단적 전유와 이데올로기적
폭력의 위험성을 읽으신 것이고,
둘째 '타자를 자기화하는 것'에서
제가 자기 인식의 한계에 갇히는
동일성의 원환을 언급했다면

선생님께서는 타자의 자기화
속에서 오히려 제가 첫 번째의
경우에서 읽었던 존재 지평의
확장을 읽으신 것입니다. 그렇다면
존재 지평의 확장을 위해 우리는
자기를 타자화할 수도 있을 뿐만
아니라 타자를 자기화할 수도
있다는 말이 되고, 이데올로기적
폭력과 동일성의 원리에 내포된
배제의 독단에 빠질 위험은 자기를
타자화하거나 타자를 자기화하는
경우 모두에 있다는 것을 알 수
있습니다. 자기와 타자 개념 사이의
이항대립 구조는 고정 불변하는

의미 산출 코드가 아니므로 하나의 요소가 다른 하나의 부정적인 속성을 내포하는 포함-배제의 원리조차 넘어서서, 이제는 하나하나의 개별적 요소 그 자체가 다른 항을 전제로 스스로 이중화되는 도식, 저는 그것을 동시에 이중의 주름처럼 읽어야 한다는 의도를 지난번 서신에서 부각시키고 싶었습니다. 지젝이 말하는 '시차적 관점'에서처럼 또는 바흐친의 '폴리포니'처럼 어떤 개념들 사이에서 다중의 울림이 형성되고 있다면 언어의 감옥 안에 갇힌 우리는 개념의 한계 자체를 뛰어넘을 수는 없는 것이므로—비트겐슈타인의 말대로 언어의 한계는 내 세계의 한계인 것처럼—그 개념들이 전제되는 맥락과 그 맥락의 상호 유통에서 '구멍' 나 있는 그 지점의 맹점을 공략하고 내파시키는 것이지요. 그것은 지난 세기 알프레드 자리의 파타피직스pataphysics나 카뮈 이후의 부조리나 모순 또는 러시아 미래파 시인들의 '초이성zaum'이 아니라 들뢰즈와 가타리가 「천 개의 고원」에서 말하는 연결접속과 다양체의 원리가 멈춰선 바로 그 지점에서부터 다시 시작되는 인식의 모험이어야 하는 것이라고 생각합니다. 그것은 들뢰즈가 「의미의 논리」에서 말하는 것처럼, '연접conjonction'이

선행되어야 '이접적 종합disjontion synthetique'이 가능해지는 그런 순서일 텐데, 저는 들뢰즈가 이 개념들을 칸딘스키가 1927년에 상재한 논문 「그리고, 종합예술에 대한 몇 가지 고찰」에서 언급하는 내용을 좀더 발전시킨 것이 아닌가 하는 생각을 하고 있었습니다. 칸딘스키가 19세기가 '혹은- 혹은'과 같은 선택의 원리였다면, 20세기는 '그리고-그리고'의 병렬 원리로 대체될 것이라고 말한 그 내용 말입니다. 그래서 저는 좀 더 나아가서, '그리고-그리고'의 병렬과 병치만이 아니라 병렬과 병치에서 오는 요소들의 상호작용과 교차적 울림을 '이중주름'의 관점에서 발전시키고자 하는 것입니다. 들뢰즈가 라이프니츠와 바로크를 설명하는 '주름pli'에서가 아니라 인간 존재를 이중주름zweifalt의 존재로 파악한 하이데거에서부터 저는 출발하고자 하는 것이지요.

[5] 에르빈 파노프스키, 심철민 옮김, 「상징형식으로서의 원근법」(서울 : 도서출판 b, 2014), p.29; 이어서 파노프스키가 "또한 그리고 사실 근대의 원근법적 공간을 정초한 것은, 다른 점에서도 고딕적인 것과 비잔틴적인 것의 위대한 종합을 자신들의 양식 내에서 달성하게 되는 위대한 두 화가, 조토Giotto와 두초Duccio이다"(p.32.)라고 말하는 점도 주목할 만합니다.

슈킨 컬렉션

이콘화가 보여주는 역원근법의 세계, 즉 인간의 관점이 아닌
신의 관점에서 구성된 세계와 거기 깃들어 있는 그리스
정교회 신학의 맥락에 대해 선생님께서 해주신 귀한 설명을
흥미진진하게 읽었습니다. 또한 러시아의 세기말 예술에서
주요 작품 소재로 등장한 악마, 악령에 대한 그리스 교부신학의
천사학 이야기도 참 매혹적입니다. 악마의 존재론, 즉 천사의
파생실재라는 개념을 둘러싼 다른 쟁점들이나 자기와
타자의 관계 설정 및 의미화라는 쟁점에 대해서는 제 아둔한
머리로는 미처 다 이해할 수 없었던 지점들도 있습니다만, 이에
대해서는 언젠가 선생님께 따로 '계몽'을 청할 기회가 있으리라
여겨집니다.

　　선생님께서 러시아의 '알짜' 미술관이라고 소개해주신
상트페테르부르크의 러시아 미술관에서 브루벨의 <여섯
날개의 세라프>(1904)를 보았습니다. 모스크바의 트레티야코프
미술관에 있는 <앉아 있는 악마>(1890)보다 근 15년 후에
그려진 그림이더군요. 세라프라는 존재는 종교에 따라 조금씩

이름도 다르고 개념도 다르다고 하지만, 기독교의 천사 위계에서는 최상위 천사라는 설명을 보았습니다. 그리스 정교에서도 그러한지 모르겠지만, 만약 그렇다면 브루벨은 천사와 악마를 모두 그린 것이군요. 지난여름, 모스크바에서 트레티야코프 미술관을 방문하려고 계획했던 날은 오후에 유난히 볕이 좋았습니다. 그 볕과 녹음을 따라 고르키 공원을 배회하며 놀다가 그만 시간이 늦어 뉴트레티야코프밖에 보지 못했습니다. 브루벨의 <악마>를 보러 모스크바에 다시 가야겠네요. 이렇게 또 러시아 여행의 빌미를 만듭니다.

　　제 전공이 미술 이론이다보니, 미술 작품들을 찾아 미술의 역사에서 명멸하는 미학적 성취들에 대해 곰곰이 헤아리는 것이 저의 일입니다만, 일을 떠나 개인적 관점에서도 미학적 성취가 미적인 감동으로 이어지는 경우는 의외로 많지 않습니다. 브루벨은 서양 미술사에서 소개하는 대로 세기말 러시아의 '상징주의' 화가로만 알고 있다가, 그 '상징주의'가 러시아 외부의 타자가 아니라 러시아 내부에서 타자가 된 옛 전통을 자신의 현재, 즉 세기말 러시아의 현대 미술로 복귀시킨 성취라는 점을 새로 알았습니다. 이런 앎도 즐거웠지만, 심지어 천사를 그릴 때조차 으스스한/침울한 모습으로 나타낸 브루벨의 그림은 러시아 전통 이콘화의 평면성, 장식성을 열렬히 받아들이면서도 타자로 억압되었던 그 전통의 위치를 은폐하지 않은 조치로 보여, 깊은 감동을 받았습니다. 전통의 수용과 거리의 명시, 둘 사이의 엄정한 긴장 속에서 브루벨의

미하일 브루벨, 〈여섯 날개의 세라프〉, 캔버스에 유채, 131×155cm, 1904

현재와 과거의 전통이 공존하는, 선생님의 표현을 빌리자면
'겹쳐지는' 현상을 보았다고 할까요? 이러한 긴장에 유독
마음이 쏠리는 것은 우리에게도 사정은 전혀 달랐지만 전통이
타자화된 역사적 경험이 있기 때문인 듯합니다.

어쨌거나, 비잔틴 양식의 부활은 진정 세기말 러시아의
미술가들을 사로잡았던, 그러나 성공에 이른 경우는 드문
관심사였나봅니다. "요즘 미술가들의 주된 실수는… 비잔틴
회화가 근본적으로 3차원 표현 방식과 다르다는 점을…
이해하지 못하는 것"인데, "이 회화의 본질은 벽의 평평함을
강조하는 방식으로 형태를 장식적으로 배열하는 데 있다"고 쓴
브루벨의 편지가 있다네요(그레이: 35). 지난 서신을 쓴 후 좀더
알아보니, 다행히 브루벨은 다음 세대의 미술가들에게 대단한
존경을 받았답니다. '그의 비범한 상상력'과 더불어 '회화의
표현 가능성에 대한 지칠 줄 모르는 탐구' 때문이었다고
해요(그레이: 41). 이렇게 조형성을 강조한 브루벨 이후
서유럽에서 본격적으로 현대 미술 작품들이 수집되면서
러시아에서도 정녕 '자율적인' 현대 미술이 성장하게 됩니다.
여기서 결정적으로 중요한 역할을 한 것이 슈킨 컬렉션이지요.

1897년 모네의 <아르장테유의 라일락> 구입을 필두로
시작된 슈킨 컬렉션은 1914년 제1차 세계대전이 발발하는
시점까지, 프랑스 인상주의와 후기 인상주의 회화 221점,
마티스와 피카소만 해도 50점이 넘는 작품을 구입했습니다.
모스크바의 부유한 상인들로서 슈킨 가의 네 형제는 모두

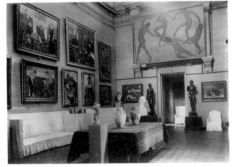

▲ 세르게이 슈킨(1854-1936)

▼ 슈킨 저택의 마티스 룸, 1914년경

수집가였지만, 현대 미술을 수집한 것은 세르게이 슈킨(1854-
1936)뿐이었다는군요(그레이: 70-71). 1917년 혁명 후에
슈킨은 러시아를 떠나 파리로 갔고, 그의 방대한 컬렉션은
이반 모로조프 등 다른 수집가들의 컬렉션과 함께 국유화되어,
1923년 소비에트 러시아에 세계 최초의 현대미술관State
Museum of New Western Art이 설립되는 토대가 됩니다. 뉴욕에
현대미술관이 설립된 1929년보다 무려 6년이나 앞선
일이지요.[6]

그런데 소비에트 현대미술관의 독보성은 '세계 최초'나
'작품 수'보다 '소장품의 질적 수준'에 있습니다. 1933년에
소비에트 현대미술관의 관장 보리스 테르노베츠는 "지난
50년간 일어난 프랑스 미술의 진화를 이처럼 풍부하고
다양하게 보여주는 공립 미술관은 없고, 사립 화랑 중에도
아마 필라델피아의 반즈 재단 정도가 예외일 것"[7]이라고
썼습니다. 가령, 슈킨 컬렉션만 해도 인상주의, 후기 인상주의,
야수주의, 입체주의를 주도한 미술가들과 이들의 중요한,
때로는 대표적인 작품들을 보유해서, 프랑스에서 19세기
말, 20세기 초 이루어진 현대 미술의 발전을 생생하게
보여주는 것으로 유명하지요. 실제로, 이렇게 프랑스의 현대
미술에서 핵심적인 작가들의 핵심적인 작품들을 러시아의
상인 슈킨이 보유할 수 있었던 것은 그의 수집이 프랑스보다
더 먼저, 그리고 집중적으로 이루어졌기 때문입니다. 이에
대해 푸시킨 미술관의 관장 이리나 안토노바는 루브르 같은

미술관에서 냉대한 미술품을 수집하는 것이 슈킨의 개인적인 취향이었다며, 미술의 변화를 내다본 그의 취향과 혁명을 앞두었던 러시아의 사정을 연결합니다.[8] 슈킨의 개인적 취향이 진취적이었음은 분명하나, 혁명 후 슈킨은 러시아를 떠났고, 1948년에는 스탈린에 의해 국립현대미술관이 '부르주아 미술'의 온상이라며 청산된 사실을 상기하면, 푸시킨 미술관 관장의 저 발언은 실상 좀 무리가 있는 연결이지만요.

국립현대미술관의 청산 후 슈킨 컬렉션은 모스크바의 푸시킨 미술관과 상트페테르부르크의 예르미타시 미술관 두 곳으로 임의 분산되었습니다. 이 가운데서 130점을 정선하여 보여준 전시회가 최근 프랑스에서 있었죠.《현대 미술의 아이콘들: 슈킨 컬렉션》이라는 제목으로 파리 루이뷔통재단에서 2016년 10월부터 2017년 3월까지 한 전시입니다. 저는 가보지 못했지만, 관람객들이 20세기 초의 미술사 속을 여행하며 그 역사를 구성한 대표적인 작품들을 관조할 수 있도록 전시 동선을 짰고, 마지막의 몇 전시실은 슈킨 컬렉션이 모스크바의 젊은 미술가들에게 미쳤던 영향을 실감할 수 있도록 곤차로바, 말레비치, 타틀린, 로드첸코 등의 작품과 슈킨 컬렉션의 작품을 병치했다고 합니다.[9] 실제로 슈킨이 매주 토요일 자신의 저택을 공개하기 시작한 1908년 이후, 러시아의 미술가들과 대중은 그 컬렉션의 원산지인 프랑스에서보다 더, 아니 실은 당시 세계의 어느 곳보다 더 현대 미술의 세례를 직접 그리고 풍부하게 받을 수 있었다지요.

슈킨 컬렉션의 명성이야 익히 들어온 것이나, 그 명성의 속살을
알고 보니 슈킨 컬렉션과 20세기 초 러시아 미술의 대화가
새삼 궁금해집니다.

[6] http://www.newestmuseum.ru/
 history/gmnzi/index.php?lang=en

[7] http://www.newestmuseum.ru/
 history/gmnzi/index.php?lang=en

[8] "Leonardo in the days of
 DiCaprio: Director of Pushkin
 State Museum of Fine Arts Irina
 Antonova believes that beauty
 will save us"(인터뷰, 2005.2.8.),
 https://rg.ru/2005/02/08/
 antonova.html

[9] http://www.fondationlouisvuitton.fr/
 en/expositions/icones-de-l-
 art-moderne-la-collection-
 chtchoukine.html.
 이 전시회와 더불어 열린 심포지엄
 관련 사항과 동영상을 보려면,
 http://www.fondationlouisvuitton.fr/
 en/expositions/icones-de-l-art-
 moderne-la-collection-chtchoukine/
 chtchoukine_symposium_3-
 4fevrier17.html

추상작용의
예술의지

이제 가을이니 제가 드리는 편지는 엽신葉信입니다. 선생님의
서신을 기다리고 또 제 답신을 보내고 하면서, 한밤중인 지금
저는 책상 앞에 앉아, 황동규 시인의 제 나이보다도 오래된
<즐거운 편지>(1958)를 떠올렸습니다. 그의 서정적 화자가
'기다림' 속에서 편지의 즐거움을 골짜기에 내리는 밤눈과
시간이 흐른 뒤의 꽃과 낙엽에 가탁하듯, 저는 그 시간 속에서
니체가 말하던 '즐거운 공부'를 맛보곤 합니다. 물론 앞에서도
말씀드렸듯이 이런 '기다림의 형식'이 러시아 민중에게는
종말론적 천년왕국이기도 했고, 볼셰비키들에게는 정치적
혁명이기도 했겠지요. 또한 파스테르나크는『의사 지바고』에서
이런 기다림을 '삶의 누이'라는 환유로 표현했고요.

　　아무튼 이런 편지 형식의 글쓰기에서 그동안 난삽했던
생각들이 '정돈된 추상抽象'으로 정리되는 기분만이 아니라
유익한 정보와 미처 모르고 있던 지식까지도 얻게 되니,
저로서는 정말 즐거운 편지-공부가 아닐 수 없군요. 사실
선생님께서 일러주신《현대 미술의 아이콘들: 슈킨 컬렉션》이

파리 근교 블로뉴에 있는 루이뷔통재단에서 2016년 10월부터
2017년 3월까지 전시되었다는 것도 지금에서야 알았습니다.
그 무렵이면 제가 파리에 살고 있을 때라서 더욱 아쉽고
허탈하게 느껴지는군요. 특히 슈킨 컬렉션과 곤차로바,
말레비치, 타틀린, 로드첸코 등의 작품이 나란히 전시되었다니
아쉬움은 더 하고요. 말레비치 전시회를 보러 파리 가르
뒤 노르 역에서 암스테르담으로 가는 밤 기차를 타던 30여
년 전의 일이 떠오릅니다. 제가 암스테르담 스테델레이크
박물관에서 말레비치의 <검은 사각형>을 처음 본 날이
그때였지요. 말레비치 전시회가 1988년 이미 소련 레닌그라드
러시아 박물관에서 개최되기도 했지만 그때는 우리가 '붉은
장막' 안으로 갈 수가 없었고요.

　　그런데 저는 그저 우연한 기회에 이콘을 조금 배운 것을
가지고 단순한 책임감에 『이콘과 아방가르드』에 관한 책을
썼을 뿐, 미술비평이나 미학, 그리고 아방가르드 미학과
러시아 미술사에 대해서도 체계적으로 공부를 한 적이 없어서
여러모로 선생님께 폐만 끼치고 있습니다. 이건 제 개인적인
취향 때문일 텐데, 말레비치나 로스코, 곤차로바나 라리오노프
등의 그림을 보면 그저 이유 없이 말러나 메시앙, 영산회상을
들을 때 갖게 되는 그런 이상한 느낌—어떤 이상한 울림이 제
피부를 자극하고 있다는 기분이 들었거든요. 그래서 별 지식도
없이 단순한 감동을 버팀목으로 러시아 아방가르드들에 관한
논문도 몇 편을 쓴 것이었고… 그런데 돌이켜보니 러시아

아방가르드 회화가 제 관심을 그렇게 끌었던 것은 그것이
단지 제 전공 분야인 비잔틴-러시아 정교 사상에 관련된
부분적인 틀을 넘어서서, '추상 작용'이라는 보편적 인식
행위가 가져다주는 매혹 때문이 아니었을까? 라는 생각도
들었습니다. 추사의 <세한도>에서 보듯 모든 것 다 발라내고
남은 뼈대와 골격만으로 세상의 형상과 무게를 버티겠다는
오상고절이나, 말레비치의 모노크롬과 칸딘스키의 점-선-면과
같은 세계 구성은 추상으로 엮은 세계 그림이었다는 점에서,
그것은 이콘과는 또 다른 세계상을 구성해보려는 '예술의지'
혹은 '생명의지'로도 읽히거든요. 이런 맥락에서 회화에서의
추상 작용을 지나 오늘날의 '추상 게임'은 20세기를 대표하는
개념이자 형식이라는 빌렘 플루서의 말에 저도 전적으로
동의합니다. 세계상은 입체-면-선-점에서, 0과 1의 비트
추상에까지 수렴되고 있으니까요.

그렇다면 비-구상과 추상 작용에 민감했던 러시아인들의
'삶의 방식modus vivendi'에서, 아방가르드 예술 사조와 러시아
혁명이 서로 공명하며 분출하는 생명력의 시너지는 과연
'구축'되고, '생산'될 수 있는 '실재real'였을까요? 사람들은
훗날에 가서 그것을 '실패한 혁명'이고 '배반당한 예술'이라고
평가하지만, 그런 부류의 대답은 '내가 너 그럴 줄 알았다'라고
말하는 사이비 사후성의 논리와 하나도 다를 것이 없다고
생각합니다. 마몬토프 이후, 슈킨이나 모로조프와 같은 화상과
아방가르드뿐만 아니라 '유럽보다도 더 유럽화된' 근대

러시아인들의 이중적 정체성은 어쩌면 실재real와 현실적인
것actual, 잠재성potential과 가능성possible을 처음부터 혼동하고
있었던 것은 아닐까요? 아니면 의도적으로 혼합해 세계를
뒤흔들어 보려고? 마야콥스키가 파리 몽파르나스에 와서는
여기는 파리가 아니라고 호통을 쳤다지요. 어찌 보면 초기
러시아 아방가르드 시인들은 '실재보다 더 진정한 실재로a
realibus ad realiora' 가기 위해 무작정 길을 나선 어린아이들
같습니다. 그들 말대로 '예술과 혁명'은 같은 자리에 놓일
수 있는 이데올로기였을까요? 그럴 수도 있겠지요. 하지만
우선 선생님께, 슈킨이 초대한 마티스와 더불어 러시아
아방가르드 화가들의 추상 작업과 그 내용, 그리고 그 이후
쉬프레마티슴suprematism과 구축주의constructivism 미학에서
전개될 전제에 대한 내용을 간략하게나마 청해 듣고 싶습니다.
그들이 아무리 추상을 통해 꿈과 현실 사이의 간극을
말소해보려고 했더라도 궁극적으로는 재현의 질곡 속에 다시
갇히고 만 것은 또 무슨 이유에서 였는지도 궁금해지는군요.

마티스와 러시아
추상미술의 친연성

답신이 늦었습니다. 지난 주말에 한강을 따라 멀리까지 자전거
라이딩을 가면서 대책 없이 놀아버렸거든요. 청명한 햇살 아래
푸르게 깊어지는 가을 강, 곧 다가올 겨울을 준비하는 나무들이
그 강변에 수놓은 단풍, 올가을 참 아름답습니다. 언제나
돌아오는 계절의 운행이지만 언제나 다른 모습인 계절의 풍경,
나투란스를 파악하는 것은 과학/철학의 몫이지만, 나투라타를
파악하는 것은 미학/예술의 몫이지요. 풍경의 미적인 발견,
그러니까 풍경 속에 펼쳐지는 자연을 경작지나 자산으로
보는 대신, 시각적 아름다움의 즐거움을 주는 대상으로 볼 수
있게 된, 그리하여 그림 같은 풍경을 찾아다녔던 18세기의
픽처레스크 투어(샤이너: 221-222)에서 이미 빛과 색, 선과
형태 같은 미술의 조형적 요소들은 그 자체의 미학적 가능성을
뽐내며 독립할 씨앗을 품고 있었던 것입니다.

　　물론 이 독립의 과정은 아주 길고 지난했지요. 즐거움과
유익함을 동시에 요구하고, 양자가 다툰다면 이론상으로는
어디까지나 유익함이 즐거움보다 앞섰던 고전주의 미학의

규범 아래서 조형 요소들은 이상적인, 즉 교훈적인 세계상을 보여주는 수단의 위치에 딱 고정되어 있었기 때문입니다. 해서, '픽처레스크'라는 미학적 신조어의 원천이 되었고, 심지어 풍경을 개조하는 데 모델이 되기까지 했던 클로드 로랭의 풍경화에서도 고대의 설화나 기독교의 일화는 반드시 삽입되어야 하는 필수 요소였습니다.

프랑스 대혁명을 통해 정치적 현대가 열리고 산업혁명을 통해 경제적 현대가 열렸지만, 민주공화제의 정치 형식이 정착하는 데 꼭 100년이 걸렸고, 산업생산제의 경제 형식이 정착하는 데는 그 이상의 시간이 걸렸지요. 그만큼이나, 미술에서 현대가 정착하는 데 또한 19세기를 통째로 바치고도 모자란 시간이 걸렸습니다. 19세기 내내 진행되었던 고전주의와 현대 미술의 싸움, 낭만주의에서 시작하여 초기 모더니즘으로 이어진 그 싸움에서 늘 고전을 면치 못하는 신참의 자리에 서야 했던 현대 미술의 위치를 결정적으로 뒤집은 업적, 그것이 20세기 초 앙리 마티스와 파블로 피카소의 업적이지요.

전성기 모더니즘의 정초를 깐 이 두 거장의 업적은 물론 같되 다릅니다. 같은 점은 두 거장 모두 조형 요소를 재현의 임무로부터 해방시킨 것이지만, 어떤 지점을 해방시켰는가 하는 점에서는 다르지요. 마티스가 선과 색채를 해방시켜 재현의 규범을 약 올리는 조형 요소의 자율성을 도발적으로 제시했다면, 피카소는 형태를 파괴해서 재현의 규범을 완전히

뒤집어엎는 다른 회화, 즉 모더니즘 회화의 규범을 제시했지요.
이것이 제가 마티스와 피카소, 두 거장이 모두 훌륭하고, 심지어
마티스의 회화가 시각적으로 한결 즐거움에도 불구하고
피카소를 더 높이 평가하는 이유입니다. 서양 미술에서 면면한
인간중심주의, 고전주의의 핵심인 이 원리의 중심인 인간을
마치 숨은그림찾기처럼 애써 찾아야만 겨우 알아볼 수 있는
입체주의 화면으로 '파쇄'한 피카소의 작업은 진정 근본적인
파괴니까요.

어쨌든 슈킨이라는 대단한 컬렉터는 마티스와 피카소를
둘 다 어마어마하게 사들였는데, 사실 지난여름 제가
예르미타시 미술관을 돌아보며 깜짝 놀란 것은 마티스보다
피카소였습니다. 예르미타시에 소장된 그의 컬렉션에서
마티스의 작품들은 너무도 유명하여 기시감을 떨치기가
어려웠다면, 피카소의 소장품 중에는 아니, 이런 작품들도
있었단 말인가 싶은 게 많았던 거예요.

바로 이 피카소 컬렉션을 보면서 말레비치는 피카소를
넘어서는 방법을 모색했다죠. 그런데 말레비치 이전의
화가들에게는 피카소보다 마티스가 훨씬 더 큰 영향을
주었다고 합니다. 사실 러시아 현대 미술의 전개에 영향을 미친
서유럽 화가들은 마티스 이전에도 세잔, 고갱 등이 있었지만,
심지어는 "피카소조차 마티스가 불러일으킨 열정에 비하면
아무것도 아니었다"고 하네요? 이는 "마티스의 방식들이
본질적인 것으로 환원하여 장식적으로 평평하게 그리는"

러시아 미술의 회화 방식과 유사했기 때문이라고 해요(그레이: 71). 아마 여기가 마티스, 즉 서유럽의 모더니즘이 러시아에서 추상미술의 발전에 불을 붙인 점화 지점이 아닐까 싶은데요, 이에 대해 선생님께서 들려주실 풍성한 고견이 무척이나 기대됩니다.

서신 참고자료

<이덕형>

에르빈 파노프스키, 『상징형식으로서의 원근법』, 심철민 옮김, 도서출판 b, 2014

이덕형, 『이콘과 아방가르드』, 생각의나무, 2008

이덕형, 『러시아 문화예술의 천년』, 생각의나무, 2009

A.Kosténévich, N.Sémionova. *Matisse et La Russie*, Flammarion, 1993

Г.Ф.Коваленко(ред), *Амазонки авангарда*, Наука, 2004

<조주연>

데이비드 파이퍼, 『미술사의 이해』 3권, 손효주 옮김, 시공사, 1995

래리 샤이너, 『순수예술의 발명』, 조주연 옮김, 인간의기쁨, 2015

커밀라 그레이, 『위대한 실험: 러시아 미술 1863-1922』, 전혜숙 옮김, 시공사, 2001

핼 포스터, 『실재의 귀환: 세기말의 아방가르드』, 이영욱 외 옮김, 경성대학교출판부, 2010

핼 포스터, 『강박적 아름다움』, 조주연 옮김, 아트북스, 2018

2

재현-구상에서 절대-추상의 길로 ^{이덕형}

이제 나탈리야 곤차로바Natalya Goncharova(1881-1962), 미하일 라리오노프Mokhail Larionov(1881-1964), 류보프 포포바Lyubov Popova(1889-1924), 올가 로자노바Olga Rozanova(1886-1918)의 신원시주의Neo-primitism와 광선주의Rayonism, 입체-미래주의Cubo-Futurism, 그리고 이를지나 피카소와 브라크를 수용하며 시작되는 카지미르 말레비치Kazimir Malevich(1878-1935)의 쉬프레마티즘Suprematism[1]을 살펴보면서, 마지막으로는 말레비치와 바실리 칸딘스키Wassily Kandinsky(1866-1944) 사이의 변별적 차이를 살펴보려고 합니다. 그러기 위해서는 우선 앞서의 서신 교환에서 미처 다루지 못한 러시아 민속 예술 장르의 하나인 '루보크Loubok'[2]에서 시작해야겠지요.

프랑스 풍자 목판화의 영향을 통해 18세기 표트르 대제 시대 이후 본격적으로 러시아 민중 사이에 확산되기 시작한 러시아 민중 목판화 루보크는 처음에는 그리스도, 마지막 심판, 순교자, 성모 마리아, 아담과 이브, 선악과, 삼위일체 등의 기독교적인 주제를 다루다가 점차 러시아 민중의 일상적 정서를 반영하게 됩니다. 러시아의 전통적인 풍습, 표트르 대제 시대에 대한 풍자와 패러디, 민화와 영웅서사시의 주인공, 바보와 얼간이, 의인화된 동물들을 주제로 삼기 시작하는 것이지요. 이러한 루보크의 기본적인 정조는 민중이 세계를 바라보는 방식, 즉 세상을 뒤집어 보거나 '거꾸로 보는 것'을 반영하는데, 엄숙한 정교 문화의 전통적인 상징적 위계질서와 기존의 통념을 뒤집어, 그것을 풍자하고 비웃으며 조롱하려는 의도가 담겨 있다고 볼 수

있습니다.

　그럼에도 불구하고 '민중의 이콘'으로 불리기도 했던 루보크는 정교회의 이콘에 나타났던 기법들을 답습합니다. 다채로운 색채, 표현성이 두드러진 선의 표현, 전체적인 구도의 균형, 단순 소박함, 주제에 대한 만화경적인 시각과 문자로 된 텍스트의 첨가 등과 같은 기법상의 특징을 보여주는 루보크는 러시아 민중이 좋아하던 붉은 색, 노란색, 초록색, 파란색을 주로 사용하였고, 이콘 조형 언어와 마찬가지로 삼차원적인 원근감이 나타나지 않는 역원근법과 부등각 투영법을 구성의 기초로 삼고 있지요. 그러므로 아주 간단히 말해 루보크는 성스러운 이콘의 세속적 패러디라고 보아도 무방하다고 할 수 있겠습니다. 이 루보크는 '신원시주의'의 형성에 중요한 역할을 하게 되는데,[3] 라리오노프, 곤차로바와 같은 아방가르드 계열의 화가들은 이콘과 루보크에 나타난 다양한 색채감이나 구성 기법 등을 입체파 회화 경향에 접목시켰고, 스트라빈스키Igor Starvinsky(1882-1971)나 림스키-

[1]　우리나라에서는 통상적으로 '쉬프레마티슴'을 '절대주의'라고 번역하고 있으나, 쉬프레마티슴이라는 용어는 '순수 예술 감정의 패권'을 의미하기 위해 말레비치 자신이 만든 신조어일 뿐만 아니라 초기 근대 유럽 왕정의 절대 권력을 의미하는 '절대주의Absolutism'와도 혼동할 소지가 있으므로 원어 발음 그대로

'쉬프레마티슴'이라고 사용하는 것이 더 적절하리라 생각합니다.

[2]　E.I. Itkin, Loubok-Russian Popular Prints from the late 17th-early 20th Centuries(Moscow: Russkaya Kniga, 1992), pp.5-9.

[3]　Colin Rhodes, Primitivism and Modern Art(London: Thames and Hudson, 1994), pp.46-50.

〈아담과 이브〉, 17세기 루보크

코르사코프Rimsky-Korsakov(1844-1908)와 같은 작곡가들은 '루보크 스타일'로 발레나 오페라의 무대 장식을 구성하기도 했습니다. 그런데 이미 앞서 조 선생님께서 말씀해준 것처럼 이콘과 루보크를 새로운 예술적 표상의 근거를 찾을 수 있는 원천의 하나로 보기 시작한 인물은 바로 마몬토프였습니다.

우선 곤차로바는 1903-1911년에 마몬토프가 후원한 아브람체보 공동체의 영향을 받아 이콘 양식으로 그림을 그리기 시작하지요. 밝은 색채, 풍부한 장식, 강렬한 선의 리듬, 부분적 요소들의 과장 및 왜곡 등과 같은 곤차로바의 조형 언어들은 바로 이콘에서 나타나고 있는 특징적 기법이었습니다. 그녀의 회화에서는 바실리 수리코프Vasily Surikov(1848-1916)에게서 나타나던 비잔티움 미술의 특이한 색채 영역이 되살아나고 있었고, 콘스탄틴 코로빈Konstantin Korovin(1861-1939)에게서 보이던 인상주의적 붓 터치의 율동적 리듬도 반영되고 있었습니다. 말하자면 곤차로바는 러시아 민속 예술과 비잔티움 이콘의 전통을 현대 회화의 요구에 접목시켜보려 했던 것이지요. 이와 같은 곤차로바의 시도를 커밀라 그레이는 "러시아-비잔틴 양식의 실험"[4]이라고 말하고 있습니다. 그러나 커밀라 그레이의 지적대로 곤차로바의 회화에는 이 같은 민족 전통의 부활이라는

[4] 커밀라 그레이, 전혜숙 옮김,
『위대한 실험 러시아 미술 1863-
1922』, p.102.

나탈리야 곤차로바, 〈성모와 아기 그리스도〉, 1911

주제 이외에 또 다른 회화의 원천이 존재하고 있었는데, 그것은
바로 "프랑스 야수파의 충격"[5]이었습니다. 그러므로 우리는
곤차로바의 이콘 양식의 신원시주의 회화 속에서 전통적인
러시아-비잔틴 양식과 더불어 프랑스 야수파의 표현주의적
흔적을 동시에 발견하게 되는 것인데, 바로 이러한 하이브리드적
성격 속에서 러시아 예술은 '아방가르드Avant-garde' 예술의
시작을 알리고 있었습니다.

특히 신원시주의적 경향은 1909년 곤차로바와 더불어
그녀의 남편이기도 했던 라리오노프에 의해—상징주의적 경향의
'예술 세계Mir Iskusstva'를 계승한—제3회《황금양털Zolotoe
luno》전시회에서 잘 나타나고 있습니다. 이후 1910년의
《다이아몬드의 잭Jack of Diamond》전시회, 1912년의《당나귀
꼬리Oslinyi khvost》전시회, 1913년의《과녁Mishen'》전시회에서도
곤차로바와 라리오노프는 신원시주의 경향의 작품을 보여주고
있었습니다.[6] 그들의 그림에서는 이콘에서처럼 기하학적인

[5] В.Н.Лазарев, Русская
 Иконопись(Москва: Искусство,
 1994), с.13-14.

[6] Д.Сарабьянов, История
 русского искусства конца XIX-
 начала XX века(Москва: Галарт,
 2001), с.157. 러시아 아방가르드의
 형성에는 《다이아몬드의 잭》과
 《당나귀 꼬리》전이 중요한 역할을 하고

있었습니다. 곤차로바와 라리오노프,
말레비치, 샤갈, 타틀린 등이 야수파와
입체파적 경향을 혼합하여 러시아
민중을 주제로 그린 그림들은
대부분 이와 같은 전시회를 통해
일반 대중에게 알려졌습니다. 특히
1913년, 라리오노프는 곤차로바와
함께 모스크바에서《이콘과 루보크》
전시회를 개최하기도 합니다.

미하일 라리오노프, 〈푸른 광선주의〉, 1913

원근법이 사라지고, 구성 요소들이 확대되거나 대상이 임의로 확대되고 있는데, 이들의 신원시주의 경향은 역시 이콘의 조형 언어를 응용하여 러시아 농부 연작을 그리고 있던 말레비치와 타틀린, 필로노프의 회화에도 커다란 영향을 미치게 됩니다.

1913년경부터 곤차로바와 라리오노프는 인상주의적인 표면 효과와 신원시주의적인 색채와 구성, 그리고 미래주의의 관점을 종합하여 새롭게 '광선주의'를 시작하게 됩니다. 20세기 초반 기계 시대의 근대성을 반영하는 광선주의는 우선 빛에 반사되는 사물과 대상이 보여주는 분할의 효과를 극대화하여 그것을 색의 조합으로 구성하고자 하는 기법을 응용하고 있었지요. 라리오노프는 "광선주의의 목적은 상이한 대상들에 반사된 빛의 교차를 드러낼 수 있는 공간적 형식을 표상하는 것에 있다"[7]라고 말하고 있습니다. 그는 입체파의 공간 분할과 그로 인해 파편화된 공간의 부분적 요소들을 색과 선이 지니는 추상적 요소를 통해 하나의 평면에 종합하려고 했던 것이지요. 이어서 라리오노프는 또 이렇게 말하고 있습니다. "일반적으로 광선은 색에 의해 표면에 드러난다. (…) 우리가 일상생활에서 바라보는 대상은 여기서 아무런 역할도 하지 못한다. 단지

[7] M. Larionov, "La Peinture Rayonniste", *Une Avant-Garde explosive*(Lausanne: Editions L'Age d'Homme, 1978), p.66에서 인용.

출발점이 되는 대상의 사실주의적인 광선주의는 예외이다. 그러나 회화 자체의 본질은 그러한 것에서 벗어나 색채의 혼합, 밀도, 색감 사이의 상이한 관계, 깊이에 관여한다. 그러한 회화는 시간과 공간 외적 존재라는 인상을 심어준다. 사차원의 감각을 환기시키는 것이다.(…) 우리의 시선 앞에 객관화된 형식들 가운데 상이한 대상들에서 기원하는 현실적이고 부정할 수 없는 빛의 교차가 존재한다. 이러한 교차는 화가의 눈으로 볼 수는 있지만 감촉할 수 없는 새로운 형식을 구성한다. 상이한 대상들에서 발산하는 빛들의 조우는 공간 속에서 비물질적인 새로운 대상을 창조한다." [8]

라리오노프의 말을 종합해보면 광선주의는 빛의 반사 효과를 통해 가시적인 세계의 사물을 하나씩 말소하면서 이러한 감각의 전이를 색채의 조합과 선의 리듬으로 환기시킴과 동시에 이를 통해 시공간 외적인 인상인 '사차원 la quatrième dimension'[9]의 공간 형식을 상정하고자 합니다. 다시 말해 라리오노프는 가시적 대상을 빛의 작용으로 '비물질화immaterial'하여 '무한의 산물'인 사차원의 세계에 도달할 수 있다고 보는 것이지요. 이렇게 도달한 그의 회화 세계는 대상을 비물질화하는 시간과 공간 외적인 실체였습니다. 어떤 의미에서 이 세계는 회화 평면으로 구현되는 유토피아에 다름 아닙니다. 곤차로바와 라리오노프의 광선주의는 이와 같은 방식을 통해 러시아 아방가르드 운동 가운데 최초의 '비구상 회화'의 경향을

상정하는데, 바로 이 지점에서부터 라리오노프의 광선주의는 1915년 이후 등장하는 말레비치의 쉬프레마티슴과도 밀접한 연관을 맺게 됩니다.

말레비치는 이미 잘 알려진 것처럼 곤차로바와 라리오노프의 《당나귀 꼬리》, 《다이아몬드의 잭》 전시회에 출품하기도 했으며, 이 두 사람의 영향을 받아 1910-1912년에는 신원시주의 경향의 그림도 그리고 있었지요. 이 시기 말레비치의 신원시주의적인 작품들은 형상을 강렬한 색채와 굵은 선의 리듬을 통해 반구상적으로 그린 일련의 시골 농부들의 연작입니다. 말레비치는 러시아 농민들의 형상을 자신의 전기에서도 밝히고 있듯이 이콘의 영향을 통해서 그리고 있었지요. 이에 대해 말레비치는 이렇게 말하고 있습니다. "나는 이콘 속에서 어떤 시원적인 것과 경탄할 만한 것을 느낄 수 있었으며, 러시아 민중 전체의 창조적인 감성을

[8] 같은 책, p.72., p.84.

[9] 여기서 라리오노프가 말하는
 '사차원'은 러시아 신지학자 표트르
 우스펜스키(Pyotr D. Ouspensky;
 1878-1947)의 저술 「사차원The
 Fourth Dimension」(1909),
 「제3논리학Tertium Organum」
 (1912)에서 다루어진 주요
 개념이지요. 이 사차원의 비물질적
 세계, 시공간을 넘어선 초공간의

논리를 통한 새로운 세계 모델
개념은 러시아 구축주의와
대척점에 서게 되는 말레비치의
쉬프레마티슴 회화와 러시아
아방가르드의 시공간 인식 형성에
중요한 역할을 하고 있습니다. John
Milner, *Kazimir Malevich and the
Art of Geometry* (New Haven and
London: Yale University Press,
1996),pp.71-73.

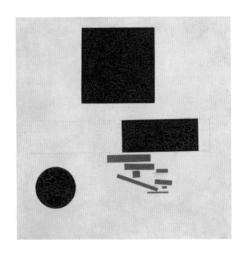

카지미르 말레비치, 〈쉬프레마티슴 구성〉, 1915

더불어 찾아 볼 수 있었다."[10] 회화의 기법이라는 측면에서
본다면 이콘의 공간 구성 방식과 역원근법, 인물 형상의 과장,
생략, 시선의 중첩 등과 같은 조형언어들은 말레비치에게
있어서 사실주의적인 재현의 기법에서 일탈하는 탈재현-
추상 기법이 되고 있었습니다. 이미 시골 농부 연작에서도
나타나는 '정면성의 법칙', '비틀기 기법', '측면성의 기법',
'단축과 생략' 등은 이콘 도상 화법의 전형적인 예이기도
했지요. 말레비치는 이처럼 이콘을 통해 현실의 사물과 대상을
'데포르마시옹déformation'하는 기법을 원용하면서—이러한
기법은 입체-미래파의 회화에서도 잘 나타나고 있는
특징인데—'공간 구성의 중첩'과 '시간의 동시성'이라는 러시아
아방가르드들의 심미성 일부를 성취하고 있습니다.

　　그러나 말레비치는 여기서 한 걸음 더 나아가고
있었습니다. 그는 궁극적으로 대상이 부재하는 절대
세계를 표상하고자 하는 것이지요. 말레비치는 이 절대의
초월세계를 유토피아라고 직접적으로 말한 바는 없지만
이를 위해 우선 '가시적인 세계의 변형'을 의도합니다.
말레비치가 말하는 '변형'이란 'transfiguration', 다시

[10] К.Малевич, "Главы из
автовиографии художнтка",
(in) Н.И.Харджиев, *Статьи
об Авангарде 1*(Москва : RA,
1997), с.121에서 인용.

재현—구상에서 절대—추상의 길로 **93**

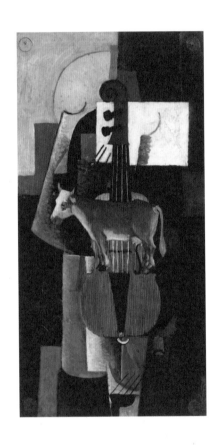

카지미르 말레비치, 〈황소와 바이올린〉, 나무에 유채, 1912-1913

말해 그리스도의 '현성용'과 같이 완전히 새로운 존재로의
재탄생, 무無로 부터의 재림을 의미하지요. 가시적인 세계를
변형하기 위해서는 '탈이성脫理性'이 필요하며, 이 탈이성은
<황소와 바이올린>(1912-1913)과 같은 작품에서 나타나고
있는 것처럼, 두 개의 서로 다른 의미 차원의 이미지를
비논리적으로 병치함으로써 실현될 수 있다고 말레비치는
생각합니다. 황소와 같은 원시주의의 야수성에 바이올린과
같은 여성적인 이성의 산물을 병치시켜 로고스에서 이탈하는
이성을 암시하며, 그럼으로써 탈이성의 '알로기즘alogism'에
도달한다고 보는 것입니다. 탈이성이란 어떤 측면에서 러시아
미래주의자들이 말하는 초이성超理性으로서의 '자움zaum' 혹은
다다이즘의 '다다dada' 개념과도 유사한 의미인데, 말레비치는
이와 같은 탈이성을 바탕으로 궁극적으로 '대상 부재'의 세계로
나가고자 하는 것이지요.

　　말레비치의 대상 부재의 세계를 가장 잘 대변하고 있는
작품들은 1915년 12월 30일에 개최된 페트로그라드[11]에서의
《0, 10》전이 선보인 것들입니다. '형식의 영도le degre zero

[11] 상트페테르부르크는 1914년에는
페트로그라드, 1924년에는
레닌그라드로 변경되었다가 1991년
자신의 원래 이름을 되찾았습니다.
흔히 상트페테르부르크가 표트르
대제의 도시라고 생각하지만

예수의 열두 제자 중 한 사람인
'성 베드로Saint Peter'의 도시라는
의미입니다. 베드로는 러시아어로
'표트르', 영어로는 '피터'니까요.

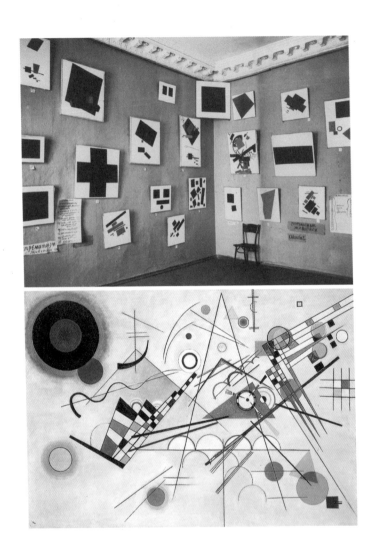

▲ 카지미르 말레비치, 《0.10》 전시회, 페트로그라드, 1915

▼ 바실리 칸딘스키, 〈구성 8〉, 1923

de la forme'를 의미하는 비구상 작품들을 선보이는 '열 명'의
화가의 전시회에서 말레비치는 우리에게도 이미 잘 알려진
'쉬프레마티슴' 회화를 선보입니다. 이 전시회에서 말레비치는
그의 유명한 <흰색 바탕 위의 검은 사각형>을 보여주었고,
비평가 알렉산드르 베누아는 이것을 '현대의 이콘'이라고
부른 바 있지요. 전시회 사진을 보면 <흰색 바탕 위의 검은
사각형>은 러시아 농민들이 방안 벽면 모퉁이 세 개의 선이
교차하는 지점, 즉 '아름다운 구석krasnyi ugol'[12]에 이콘을
걸어두었던 것처럼, 전시회장 벽면 모퉁이에 배치되어
있습니다. 앞으로 말레비치의 이콘이 되는 이 검은 사각형은
아마도 '제로(0)'를 통해 '변모'하는 새로운 존재의 재림을
상징하는 것이었다고 말할 수 있겠지요. 말레비치는 1916년
「큐비즘에서 쉬프레마티슴으로」라는 자신의 예술론에서
절대와 최상의 패권을 의미하는 쉬프레마티슴을 "새로운
회화적 사실주의이자 비대상의 창조"라고 규정하면서
이것이 "사물들의 새로운 질서"[13]라고 말합니다. 사각형은
러시아 구축주의Constructivism의 유물론적이고 물질주의적인

[12] 러시아 농민들은 모퉁이가 불길한
기운이 지나가는 곳이라고
생각하였고, 그래서 그 사악한
기운을 정교회의 이콘이 막아준다고
믿으며 이콘을 '아름다운 구석'에
걸어두었습니다.

[13] Казимир Малевич, "От
кубизма к супрематизму",
*Собрание сочинений в пяти
томах Том 1*(Москва : Гиллея,
1995), c.34.

세계관과 정반대 입장에 있던 말레비치에게는 무한한 우주의 에너지이자 생명의 약동을 담아내는 유토피아의 상징이 되었지요. 1917년 러시아 혁명 이후 말레비치를 비롯한 러시아 아방가르드들은 소비에트 정권이야말로 자신들이 꿈꾸던 지상의 유토피아가 실현된 것이라고 믿었지만, 그것도 잠시 1924년 레닌이 죽고 나자 말레비치는 소비에트 정부와 마찰을 빚기 시작하면서 다시 구상 회화의 영역으로 돌아오게 됩니다.

　말레비치의 회화가 지나온 길을 돌이켜보면, 세계의 모든 대상을 지우고 그것을 흑과 백의 모노크롬, 그리고 사각형의 근원-형태로 환원시켜 존재와 비존재의 울림을 상정하는 이 재현-구상에서 절대-추상으로의 길(풍경-인물화에서 시작하여, 러시아 농민 연작 시리즈의 반구상 회화, 검은 사각형의 쉬프레마티슴으로의 길)은 마치 표의 문자가 있는 그대로의 세상 풍경에서 골격만을 추상하여 그 의미를 상정하는 과정을 상기시키기도 합니다. 뿐만 아니라 수묵화와 서예의 무채색이 우리에게 주는 깊은 울림과 단순고졸도 그의 사각형에서 읽을 수 있지요. 다시 말해 말레비치는 이 세계의 구성을 점-선-면의 형태로 파악한 것인데, 이러한 측면에서는 몬드리안과 칸딘스키의 기하학적 형태 구성과도 매우 흡사해 보이기도 합니다. 특히 1920-1930년대 바우하우스 시대에 나타나는 칸딘스키의 구성은 말레비치의 쉬프레마티슴과 러시아 구축주의를 종합하는 결과라고도 볼 수 있겠지요. 이러한 맥락에서 칸딘스키가 1926년에 상재한 예술론『점과

선에서 면으로』는 말레비치가 미처 못다 한 말을 칸딘스키가
대신 이어받은 것으로 생각할 수도 있겠고, 또 말레비치가
열어놓은 탈재현과 절대-추상으로의 길은 미국에서 활동한
마크 로스코Mark Rothko(1903-1970)의 추상 표현주의Abstract
expressionism와도 연결된다고 볼 수 있겠습니다. 말레비치나
칸딘스키의 추상적 세계관을 연상시키는 로스코의 말은
그래서 지금 여기 이 시대에도 여전히 유효 합니다.
"New Times–New Idea–New Forms."

참고자료

E.I. Itkin, *Loubok-Russian Popular Prints from the late 17th–early 20th Centuries*,
Moscow : Russkaya Kniga, 1992
Colin Rhodes, *Primitivism and Modern Art*, London : Thames and Hudson, 1994
M. Larionov, *"La Peinture Rayonniste"*, Une Avant-Garde explosive, Lausanne :
Editions L'Age d'Homme, 1978
John Milner, *Kazimir Malevich and the Art of Geometry*, New Haven and London :
Yale University Press, 1996
В.Н.Лазарев, *Русская Иконопись*, Москва : Искусство, 1994
Д.Сарабьянов, *История русского искусства конца XIX-начала XX века*,
Москва : Галарт, 2001
Казимир Малевич, *"От кубизма к супрематизму"*, *Собрание сочинений
в пяти томах Том 1*, Москва : Гиллея, 1995
Н.И.Харджиев, *Статьи об Авангарде 1*, Москва : RA, 1997

3

예술의 혁명! 행위가 곧 예술? 조수연

서양 미술의 역사에서 20세기 이전까지 러시아 미술이
남긴 흔적은 미미합니다. 러시아는 중세의 비잔틴 미술에서
콘스탄티노플을 계승한 뛰어난 이콘화의 전통을 남겼지만,
그 밖에는 20세기에 이르기까지 대체로 서유럽 미술의
변방이라는 위치에서 벗어나지 못했지요. 제정 러시아
시대의 러시아 미술은 서유럽의 근대 미술, 즉 고전주의를
전범으로 삼았기 때문이고, 19세기에 일어난 러시아 미술의
현대적 전환에서는 러시아의 문제, 러시아의 전통이 크게
주목되었지만, 서유럽에서 현대 미술이 전개되어간 틀을 완전히
뛰어넘는 성취를 이룩했다고 말하기는 어렵기 때문입니다. 이는
20세기로 접어들어 라리오노프와 곤차로바 같은 두 걸출한
미술가에 의해 진행된 순수 추상 미술의 발전에도 해당되지요.
이들의 신원시주의, 광선주의는 독특하지만, 거기서 야수주의,
입체주의, 미래주의의 영향을 보지 않기는 어려우니까요.
그래도 라리오노프, 곤차로바, 말레비치, 타틀린이 참여했던
'당나귀의 꼬리' 그룹은 "최초의 독립적인 러시아 화파"라고
꼽히는데, "의식적으로 유럽으로부터 멀어지려"(그레이: 132)
했다는 점에서 그렇습니다.

　　1912년의 《당나귀의 꼬리》 전시회와 1913년의 《과녁》
제2회 전시회는 유럽과 거리를 두려는 바로 이런 의식을
유감없이 보여줍니다. 그러나 이 의식을 정녕 유럽과 구분되는
러시아 현대 미술의 독자적인 성취로 도약시킨 것은 뚜렷이
말레비치와 타틀린의 업적이지요. <검정 사각형>(1915)이

대표하는 말레비치의 쉬프레마티슴과 <재료의 선택>(1914)으로
구축주의의 기틀을 다진 타틀린은 그때까지의 서유럽 현대
미술에서 나타난 적이 없던 연역적 추상 그리고 물질적
오브제를 통해 유물론적 미술의 장을 연 것입니다. 바로 이 두
거장의 어깨를 딛고 러시아 현대 미술에서는 예술의 혁명이
일어납니다. 구축주의Constructivism입니다! 언젠가 누군가의
잘못된 번역 때문에 우리나라에서는 이 러시아 예술의 혁명이
꽤 오랫동안 '구성주의'[1]라고 불려왔지만, 이것은 완전히

[1] 미술과 사진 전문 출판사로 통하는
열화당에서 1990년에 〈20세기
미술운동 총서〉의 제13권으로
출판한 번역서 『러시아 구성주의』가
한 예입니다. 이 번역서의 표지에는
저자가 '크리스티나 로더'라고
적혀 있어요. 그런데 이 책은
Christina Lodder의 *Russian
Constructivism*(Yale University Press,
1983)의 2장(47-67쪽)만을 발췌,
번역한 것입니다. 로더의 원서는
커밀라 그레이의 『위대한 실험:
러시아 미술 1863-1922』(전혜숙
옮김, 시공아트, 2001)와 더불어
러시아 현대 미술에 대한 영어권
연구의 지평을 확립한 양대 저서
가운데 한 권이자, 그레이는 개관에
그친 구축주의를 깊이 파고들어간
최초의 전문 연구서입니다. 그레이의
1962년의 초판을 개정증보한
1986년의 재판을 아주 충실하게
옮긴 시공아트의 번역서는 매우
훌륭한 자료 구실을 합니다. 반면
328쪽에 달하고 총 8장에 이르는
로더의 원서를 훌쩍 작은 판형의
82쪽(텍스트만 꼽으면 33쪽)짜리
책으로 축소시켜놓고 저자와 원서의
이름을 그대로 쓰면서 이런 축소
사실에 대해서는 한 마디 언급도
없는 열화당의 번역서는 단지 용어의
오역을 넘어 가히 출판의 참상이라
하지 않을 수 없는 일이지요. 러시아
구축주의에 대한 연구가 여전히
띄엄띄엄한 현실에 비추면 더욱
애석한 일인데, 러시아 구축주의 관련
최근의 연구서 가운데서는 2005년에
나온 Maria Gough, *The Artist as
Producer: Russian Constructivism
in Revolution*(University of California
Press)이 눈에 띕니다.

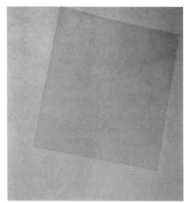

▲ 카지미르 말레비치, 〈쉬프레마티슴 회화(흰색 위의 흰색)〉, 79.4×79.4cm, 1918
▼ 알렉산드르 로드첸코, 〈비대상 회화 80번(검정 위의 검정)〉, 81.9×79.4cm, 1918

잘못된, 아니 완전히 거꾸로 된 명칭이지요. '구성주의' 개념에
정면으로 도전하는 새로운 미학적 입장이 구축주의이기
때문입니다.

　서양 현대 미술사에 '구성주의'라는 명칭의 사조는 없으나,
재현을 거부하고 순수 추상을 발전시키며 현대 미술사의
주축을 형성해온 모더니즘 미술은 그 모든 양식적 차이에도
불구하고 근본적인 의미에서는 모두 구성주의라고 할 수
있습니다. 미술가의 정신에 떠오른 구상conception을 회화나
조각 같은 매체로 실현한 것이 구성composition이기 때문이지요.
따라서 구성은 관념적이고 주관적이며 결국 자의적인데,
기원이 미술가의 정신에 있기 때문입니다. 반면에, 구축주의는
구성의 이러한 관념성을 '부르주아' 미술의 핵심 원리로
간파하고, 바로 이 구성을 근절하고자 했습니다. 그 결과,
미술가의 정신이 아니라 미술의 재료에서 출발하는 미술이
등장합니다. 이것이 구축주의인데, 이 미술은 그간의 서양 현대
미술에 전례가 없을 뿐만 아니라, 그 미술의 규범을 완전히
전복시킨다는 점에서, 진정 독자적인 러시아 현대 미술의
성취이자 진정 '예술의 혁명'이라 하기에 부족함이 없습니다.

　앞서 구축주의의 출현은 말레비치와 타틀린의 두 어깨를
딛고 일어났다고 했는데요, 그러나 두 거장의 기여에는 미묘한
차이가 있습니다. 구축주의가 쉬프레마티슴에서 발전한
것임은 1918년, 같은 해에 나온 말레비치와 알렉산드르
로드첸코Aleksandr Rodchenko(1891–1956)의 두 작품을 비교할

때 명백합니다. 말레비치의 <쉬프레마티슴 회화(흰색 위의
흰색)Suprematist Painting(White on White)>와 로드첸코의 <비대상
회화 80번(검정 위의 검정)Non-Objective Painting no. 80(Black on
Black)>이 그 두 작품이죠.

두 그림은 크기도 거의 같고, 외부 세계의 대상을 전혀
재현하지 않는 순수 추상이라는 점도 같지만, 공통점은
여기까지만입니다. 겉보기에 유사한 기하학적 추상이라도, 두
그림은 제작 원리에서 근본적인 차이가 있기 때문이에요. <흰색
위의 흰색>의 제작에는 작가의 관념적 구성이 개입된 반면,
<검정 위의 검정>은 재료의 물질적 조건을 따라 제작되었다는
것이 그 차이죠.

잘 알려져 있듯, 쉬프레마티슴은 1915년 말레비치가
'회화의 영도'를 지향하면서, 회화의 형태를 철저히 물질적
바탕으로부터 연역해내는 회화 제작 원리로 발전시킨
것입니다. 그러나 3년 후에 등장한 <흰색 위의 흰색>은
아직 '쉬프레마티슴 회화'라는 제목을 달고는 있지만,
사실상 쉬프레마티슴에서 이탈 혹은 후퇴의 조짐을 보이는
작품입니다. 연역의 원리는 회화에서 작가의 정신과 연결되는
관념적 구성의 여지를 없애는 방법이었지만, <흰색 위의
흰색>에서 말레비치는 작가와 구성의 흔적을 미묘하게 남겼기
때문입니다. 작가의 흔적은 물감의 질감 및 흰색의 색조에
차이를 두어 말레비치가 남긴 손의 흔적에서 보이고, 구성의
흔적은 아래의 큰 사각형 위에 얹힌 작은 사각형의 형태와

크기 및 위치로 확인되는 작가의 결정에서 볼 수 있지요. 특히 네 변을 정확한 직선으로 막지 않은 아래 사각형은 바탕의 경계를 구획하는 것이 아니라 무한한 공간을 암시하며, 그 위에 비스듬히 놓인 작은 사각형은 이 무한한 공간 속의 유영을 암시하니까요.

반면, <검정 위의 검정>은 회화 표면의 물질적 특성에만 초점을 맞춘 것입니다. 이를 위해 로드첸코는 자와 컴퍼스만으로 정확하고 합리적인 기하학을 구사했는데, 이는 그가 1915년 이래 작품을 제작한 방식이에요.[2] 이런 의미에서 로드첸코의 작품은 말레비치에게서 재출현한 정신적 암시를 제거하고 쉬프레마티슴의 본령을 회복시킨 작업이라고도 할 수 있겠습니다. 외부 세계의 재현은 물론 미술가의 관념적 구성도 제거해나간 로드첸코의 결론은 1921년의 세 캔버스로 제시되었습니다. 동일한 크기(62.5×52.5cm)의 캔버스에 그려진 <순수한 빨강Pure Red Color>, <순수한 파랑Pure Blue Color>, <순수한 노랑Pure Yellow Color>인데요, 이를 로드첸코는 '회화의 종말'로 제시했습니다. "나는 회화를 논리적 결론으로 환원해서 빨강, 파랑, 노랑의 세 캔버스를 전시했다. 확언컨대 이제

[2] 아론 샤프, 「절대주의」, 니코스 스탠고스 편, 『현대미술의 개념』, 성완경, 김안례 옮김, 문예출판사, 247쪽 참고.

알렉산드르 로드첸코, 〈순수한 빨강〉, 〈순수한 노랑〉, 〈순수한 파랑〉,
캔버스에 유채, 각 62.5×52.5cm, 1921

끝이다. 원색. 각각의 평면은 그냥 평면이며, 재현이란 앞으로 없을 것이다."[3]

로드첸코의 이 결론은 1920년 5월 설립된 모스크바미술문화연구소Inkhuk에서 로드첸코가 동료들과 함께 몰두한 대상 분석에서 나온 것입니다. 분석의 대상은 1920년 11월 8일 페트로그라드에서 공개된 타틀린의 <제3인터내셔널을 위한 기념비Monument to the Third International> 모형이었죠. 여기서 구축주의의 두 번째 원천, 타틀린의 기여를 볼 수 있습니다.

5.5-6.5미터 높이로 지어진 이 <기념비> 모형은 사선과 직선, 나선형을 사용한 기울어진 3중 디자인의 목조 구조물이었어요. 비둘기 꽁지 모양의 열장장부촉 2개가 받치고 있는 나선형 프레임이 가장 바깥에 있고, 사선과 수직선이 복잡하게 얽힌 이 나선형 프레임 안에는 4개의 기하학적 입체[4]가 수직으로 층층이 쌓였습니다. 혁명 전파의

[3] 벤저민 부클로(1984), 「'팍투라'에서 '팍토그람'으로」, 곽현자 옮김, 이영철 엮음, 『현대미술과 모더니즘론』 (시각과언어, 1995), 8에서 재인용.

[4] 맨 밑의 입방체는 강의와 회의, 회합의 장소로, 중간의 피라미드는 행정 기구의 활동을 위한 공간으로, 맨 위의 원통형은 전신, 라디오, 확성기를 통해 뉴스와 선언들을 발행하는 정보 센터로 배정되었습니다. 꼭대기의 원통 구조물 위에는 거대한 옥외 스크린을 설치해서 메시지가 먼 곳으로부터 구름을 뚫고 날아와 영사되도록 한다는 계획도 있었지요. 조주연, 「실패한 혁명?: 러시아 아방가르드의 위대한 모험」, 미학, 48권, 2006 참고.

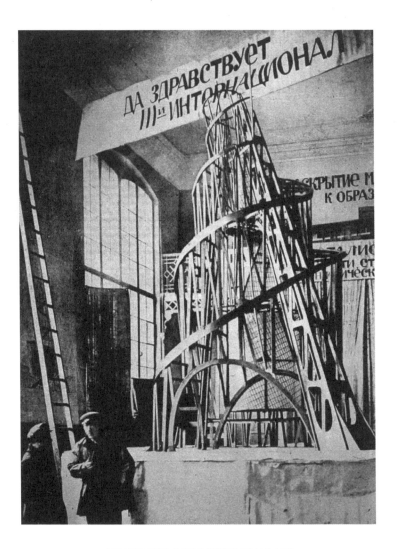

블라디미르 타틀린, 〈제3인터내셔널 기념비〉 모형, 1920

임무를 담당하는 코민테른 지부들의 개별 사무실로 설계된
이 입체들은 각각 특정한 속도(1층은 1년, 2층은 1개월, 3층은
1일, 맨 위는 1시간 단위)로 회전하게 되어 있었죠. 타틀린은
무쇠와 강철 그리고 유리라는 현대의 산업 재료를 사용하여,
당시 송신탑으로 사용되던 파리의 에펠탑보다 1/3이 더 높은
396미터 높이로 이 <기념비>를 설계하며, 세 가지 원칙을
설정했어요. 물질에 충실한 형태, 기능에 충실한 건물, 혁명의
역동성 상징이 그 셋입니다.[5]

그런데 로드첸코 그룹은 첫 번째 원칙과 세 번째 원칙이
모순된다고 판단했습니다. 비록 혁명의 역동성을 상징한다고는
하나, <기념비>의 나선형은 재료의 물질적 특성에서 도출된
것이 아니기에 관념적 구성의 잔재라는 것이었어요. 당연히
구성composition과 구축construction을 구분하기 위한 토론이
이어졌는데, 해를 넘겨 1921년 1월부터 4월까지 로드첸코
그룹이 길고 열띤 토론 끝에 도달한 결론은, 구성이 '자의적'인
데 반해, 구축의 자의성은 제한되어 있다는 것이었습니다.
구축은 '물질이나 요소의 과잉'을 수반하지 않는 '과학적'
방식이나 조직 원리에 근거하여 작품의 형태와 의미를
규정하는 방법이라는 근거에서였지요. 토론의 열기에 비한다면

[5] Camilla Gray, *The Russian
 Experiment in Art 1863-1922*(New
 York: Harry N. Abrams, 1962),

226-27, 그리고 Christina Lodder,
Russian Constructivism(Yale
University Press, 1983), 4장 참고.

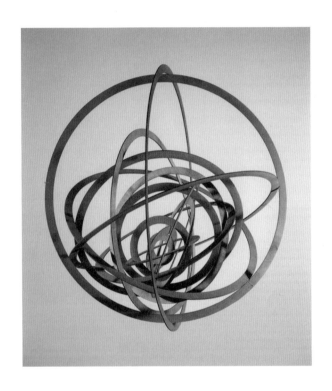

알렉산드르 로드첸코, 〈타원형의 매달린 구축물 12번〉, 1920년경

다소 빈약한 결론이지만, 이런 결론보다 더 중요한 것은 구성과 다른 구축이란 무엇인가를 토론하는 과정에서 구축주의가 하나의 운동으로 형성되었다는 사실입니다. 1921년 3월 로드첸코가 토론 과정에서 나온 용어 '구축주의Constructivism'를 붙여 결성한 구축주의작업그룹Working Group of Constructivists[6]은 구축주의를 이끌어간 견인차가 되었지요.

이렇게 타틀린의 미술에서 유물론적인 측면을 더욱 철저하게 발전시킨 구축주의의 실제는 1921년 5월 구축주의작업그룹이 참여한 젊은 미술가회Obmokhu의 두 번째 단체전에서 공식적으로 모습을 드러냈습니다. 구축주의 그룹의 모든 성원이 다 구축의 정의를 엄밀하게 준수한 작품을 선보인 것은 아니나, 로드첸코와 몇 사람의 작업에서는 괄목할 만한 진전이 있었어요. 선행 관념 없이 오직 물질적 조건에 의해서만 모든 양상이 결정되는 작품이 제시된 것인데, 로드첸코가 1920년경부터 시작한 여러 점의 매달린 구축물이 구축의 탁월한 예입니다. 알루미늄 페인트를 칠한 합판을 동심의 원, 육각형, 직사각형, 타원 형태로 잘라내 만든 이 작품들은

[6] 구성원은 카를 이오간손, 콘스탄틴 메두네츠키, 스텐베르크 형제 (블라디미르와 게오르기), 바르바라 스테파노바, 알렉세이 간이었습니다.

이 그룹의 토론 결과를 보려면, "The First Working Group of Constructivists," John E. Bowlt, ed. *Russian Art of the Avant-Garde*, 241-43 참고.

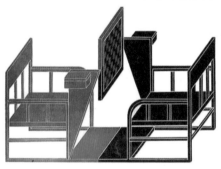

▲ 알렉산드르 로드첸코, 〈노동자 클럽〉, 1925, 《국제 장식 · 산업 미술전》, 파리 그랑 팔레
━ 알렉산드르 로드첸코, 〈노동자 클럽〉, 1925, 《국제 장식 · 산업 미술전》, 파리 그랑 팔레
▼ 알렉산드르 로드첸코, 〈노동자 클럽〉 내 체스 테이블 입면도, 1925,
《국제 장식 · 산업 미술전》, 파리 그랑 팔레

공중에 매달면 동심을 기준으로 회전하면서 3차원의 다양한 기하학적 입체를 만들어내고, 접으면 원래의 평면 상태로 되돌아가 작품의 생산과정을 드러냈지요.[7] 연역적 구조와 생산의 논리가 미술의 새로운 수단, 즉 구축으로 선포되면서 모더니즘이 신비화하고 물신화한 예술적 영감이 어린 구성을 대체한 것입니다.

1921년 9월에 열린 《5×5=25》 전시회는 구축주의의 정점을 보여줌과 동시에 생산주의로의 이행을 나타내는 신호탄이기도 했습니다. 사회주의 국가 건설을 위한 생산력의 증대가 급선무였던 당시 소비에트에서는 1921년 봄 자유시장 경제체제를 일부 허용한 레닌의 신경제정책NEP이 발표되었고, 이러한 시대적 변화에 따라 미술에서도 분석이 아니라 생산과의 연결이라는 압력이 점점 더 가속화되고 있었기 때문이에요. 그렇더라도 구축주의로부터 생산주의로의 이행을 모종의 단절로 이해하는 것은 곤란합니다. 그레이가 지적하듯이, 1921년 12월 바르바라 스테파노바Varvara

[7] Christina Lodder, "The Transition to Constructivism," *The Great Utopia: The Russian and Soviet Avant-Garde 1915-1932*(The Solomon R. Guggenheim Museum, 1992), 267-281 참고.

Stepanova(1894~1958)가 모스크바미술문화연구소에서 한 강연 <구축주의에 대하여>는 당초 '생산 예술production art'이라고 불렸던 예술에 대한 새로운 사고가 미술가들 사이에서 '구축주의'라는 이름으로 자리 잡았음을 알려주는 일일 뿐이고, 또한 교조적이며 두서없는 구호들의 범벅이기는 해도, 구축주의자들의 이념을 밝힌 첫 번째 책 알렉세이 간Alexei Gan의 『구축주의』도 1922년에 나왔지요. 마지막으로, 구축주의가 시종일관 강조했던 입장, 즉 기술이 '양식'을 대체해야 한다는 주장도 1923년에 창립된 좌익 예술가 그룹 레프Lef의 첫 번째 성명서에서 그대로 볼 수 있는 것입니다. 달라진 점이라면, 이제까지는 새로운 유물론적 미술의 원리를 개발하는 실험에 전념했던 구축주의자들이 자신들의 작업을 실용적인 산업 생산과 적극적으로 연결시키는 해석 및 실천으로 나아갔다는 것이에요.[8]

생활 속에서 미술을 실천한다art into life는 생산주의의 목표—현실 공간 속의 실용적 구축, 엔지니어-미술가, 노동자를 위한 미술, 대중 의식의 개조(미술의 교육적 기능) 등—는 이제 레프 그룹의 대표적 실천가가 된 로드첸코의 <노동자 클럽Worker's Club> 디자인에서 야심차게 나타났습니다. 1925년 파리의 그랑 팔레에서 열린 《국제 장식·산업미술전》의 소비에트관에 설치된 <노동자 클럽>은 노동자의 정치의식화를 위한 교육과 전시의 공간뿐만 아니라 개인 교양과 여가를 위한 독서 및 오락의 공간까지 겸비한 다목적 공간으로

기획되었어요. 다목적 공간이라는 특성을 살리기 위해 <노동자 클럽>의 가구들은 용도에 맞춰 접거나 펼 수 있도록 되어 있었습니다. 클럽 입구에 설치된 강연자의 연단은 슬라이드 스크린과 벤치, 강연자의 연단이 모두 필요에 따라 접거나 펼 수 있도록 설계되었죠. 독서대의 양 날개 역시 올리거나 내릴 수 있도록 되어 있었고, 오락 공간에 의자와 일체형으로 설치된 체스 테이블은 상판에 경첩을 달아 움직일 수 있도록 했으며, 그 위에는 벽보 전시를 위한 유리 상자를 설치해서 매일 신문을 교체할 수 있도록 했어요.[9]

로드첸코의 <노동자 클럽>이 <매달린 구축물>의 연장선상에 있음은 조형 요소와 재료, 제작 및 작동 방식에서 분명합니다. 양자는 모두 기하학적인 형태, 제한된 색채— 검정, 빨강, 회색, 하양—그리고 나무라는 재료를 사용했을 뿐만 아니라, 제작 및 작동 방식이 마치 간단한 기계의 조립처럼 체계적이고 공학적이어서 투명하게 드러나 있기 때문이죠.

[8] Gray, *The Russian Experiment in Art 1863-1922*, 256-59 참고. 이 가운데서도 타틀린은 비타협적으로 독보적이었습니다. 그는 실제로 공장에 들어간 유일한 미술가였는데, 페트로그라드 인근의 제련 공장에서 '미술가-엔지니어'가 되고자 했으니까요. 류보프 포포바와 바르바라 스테파노바도 모스크바 근처의 직물 공장으로 가 직물 디자인을 했어요. 로드첸코는 마야콥스키와 협업으로 선전 포스터 작업을 했습니다.

[9] Christina Kiaer, "Rodchenko in Paris," *October*, 75(Winter 1996), 5-6.

따라서 <노동자 클럽>은 로드첸코가 회화를 포기한 이후 추구한 구축주의의 실천이 그 추상적이고 개념적인 공간을 넘어 사회적이고 실용적인 공간으로 확장된 성공적인 사례라 할 수 있습니다.

그러나 생산주의에서 추구된 예술과 기술의 결합, 그리고 이를 통한 예술과 대중 사이의 간극을 메울 수 있는 형식의 모색은 그 접근성과 전달력에 있어 전적으로 새로운 포토몽타주에서 가장 극적으로 실천되었습니다. 이때 생산주의자들이 주목한 기술이란 사진과 영화였습니다. 생산주의 운동을 이끌었던 알렉세이 간Aleksei Gan(1887-1942)은 이미 1922년 『구축주의Constructivism』라는 저서에서 "회화는 사진과 경쟁할 수 없다"[10]고 선언했으며, 같은 해에 창간된 잡지 『키노-포트Kino-fot』 창간호에서는 영화를 사회가 연장된 기관이라고 규정하면서 프롤레타리아 국가의 매체로 선언했지요.[11]

러시아 포토몽타주의 시초는 1919년에 구스타프 클루치스Gustav Klutsis(1895-1938)가 만든 포토콜라주 <역동적 도시>라고 알려져 있습니다. 당대의 베를린 다다와 마찬가지로, 러시아의 포토콜라주 또는 포토몽타주도 20세기의 첫 20년 사이에 널리 확산된 신문, 잡지, 광고의 사진 삽화들이라는 당대적 재료를 활용한 것이에요. 인쇄 매체의 사진들을 잘라내서 돌발적으로 재조합하는 포토몽타주는 회화를 대체하는 생동감 있는 형식을 제공했을 뿐만 아니라 그 재료의

기원상 사회적 내용을 장전하기도 비교적 용이하지요. 그러나 클루치스가 힘주어 구별했듯이, 소비에트의 포토몽타주와 서유럽의 포토몽타주에는 본질적으로 다른 점이 있었습니다.

> 포토몽타주의 발전에는 두 가지 일반적인
> 흐름이 있다. 하나는 미국의 광고에서 비롯되어
> 다다이스트와 표현주의자들이 사용한 소위
> 형식의 포토몽타주이고, 다른 하나는 소련의
> 토양 위에서 창조된 전투적이고 정치적인
> 포토몽타주이다.[12]

파편화된 이미지와 텍스트의 조합이라는 동일한 방식을 사용하면서도, 소비에트의 포토몽타주는 베를린 다다의 초기 포토몽타주가 독특한 합성 이미지의 수준에 머물렀던 데 비해 확실히 '정치적'으로 보이기는 합니다. 이는 특히

[10] Stephen Bann ed., *The Tradition of Constructivism*, 38.

[11] Christina Lodder, "Promoting Constructivism: Kino-fot and Rodchenko's Movie into Photography," *History of Photography*, 21/4(Winter 2000), 294.

[12] Gustave Klutsis, Preface to the exhibition catalogue *Fotomontage*, Berlin, 1931.
부클로, 「'팍투라'에서 '팍토그람'으로」, 14에서 재인용.

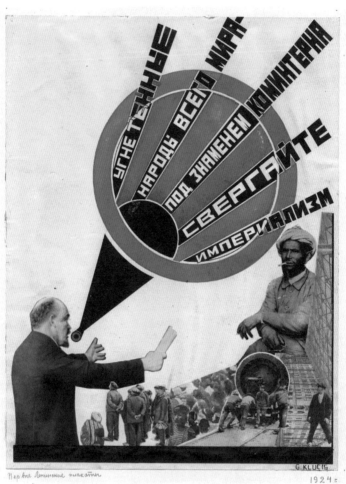

구스타프 클루치스, 〈온 세상의 억압받는 민중이여…〉, 포토몽타주, 1924

러시아 포토몽타주가 러시아 형식주의 문학비평이 발전시킨 지각이론[13]을 바탕으로 초연한 관조나 내밀한 감정이입을 적극적으로 억제하면서 각성된 지각과 능동적 해석을 관람자에게 부과하고자 했다는 점을 알면 더욱 그렇게 보일 수 있습니다. 그러나 러시아에서도 포토몽타주의 역설, 즉 합성 이미지가 그것을 구성하고 있는 수많은 이미지 파편들의 특이한 매력 속으로 오히려 흡수되어버리는 역설은 잠시나마 출현했어요. 이 역설을 베를린 다다에서는 존 하트필드가 합치기 기법으로 돌파했지요. 그런데 생산주의자들은 포토프레스코라는 새로운 형식을 발전시켰습니다. 1928년 쾰른에서 열린《프레사Pressa》전시회 소련관에서 엘 리시츠키El Lissitzky(1890-1941)가 선보인 포토프레스코가 그 예지요.[14]

출판 인쇄물 관련 최초의 국제 전시회라는《프레사》의 성격에 맞추어 <출판의 임무는 대중을 교육하는 것이다>라는

[13] 러시아 형식주의의 중심인물이었던 슈클로프스키는 혁명에 의해 과거와 단절한 소비에트 사회의 인간과 삶을 위해서는 부르주아 문화에 오염된 의식을 재조직할 필요가 있다고 생각했고, 이 인간 의식 재교육의 도구로서 '낯설게 하기' (defamiliarization) 개념을 중심에 둔 지각이론을 제출했습니다. 프레드릭 제임슨, 『언어의 감옥: 구조주의와 형식주의 비판』, 윤지관 옮김, 까치, 1996, 50-52 참고.

[14] 부클로, 「'팍투라'에서 '팍토그람'으로」, 16 참고.

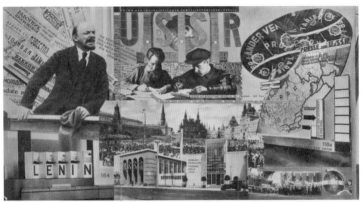

▲ 1928년 《프레사》 소련관 도록 3-5쪽
▼ 1928년 《프레사》 소련관 도록 15-17쪽

공식 제목으로 제작된 소련관의 포토프레스코[15]는 그 생산
방식과 재현의 성격 그리고 수용 방식 모두에서 초기의
포토몽타주와 큰 차이가 났습니다. 우선, 생산 방식에 있어
그것은 개인 창조자의 범위를 넘어섰습니다. 포토프레스코는
리시츠키가 세르게이 센킨Sergei Senkin과 협업으로 제작했는데,
이는 소련관 전체의 제작이 리시츠키를 총감독으로 하는
'창조자 집단'에 의해 수행된 것과 같은 맥락이지요.
다음으로, 재현의 성격에서는 사용된 이미지와 이미지의
합성 방식이라는 두 가지 측면에서 변화가 일어났어요.
첫째, 파편화된 이미지를 사용한 포토몽타주와는 달리
포토프레스코에서는 단일 프레임 정사진이 사용되었습니다.
다양한 카메라 앵글과 카메라 위치에서 찍힌 이 대형 사진들은
파편화된 사진 조각들의 지표적 물질성 대신 도상적 재현성을
뚜렷이 드러냈어요. 둘째, 그러면서도 포토프레스코는 도상적
이미지들을 불규칙한 격자 형태로 병치시켜서 포토몽타주의

[15] 이 포토프레스코는 혁명 이후 소련
출판 산업의 역사와 중요성 그리고
그것이 신흥공업국의 문맹 대중을
교육시키는 데 있어 수행한 역할을
묘사하면서, 서유럽 대중에게
혁명이 교육 분야에서 이룩한
성취를 증명하고자 한 소련관의
중심을 차지했습니다.

이어 붙인 사진 조각들만큼이나 시각적으로 역동적인 효과를 빚어냈습니다. 하지만 이 사진들의 병치는 콜라주의 우연성의 전략이 아니라 영화의 체계적이고 분석적인 시퀀스의 방법에 의해 구축된 것이에요. 따라서 병치된 이미지들은 콜라주에서처럼 단편들의 다양함(팍투라)을 강조하는 것이 아니라 영화의 내러티브처럼 사실적으로 전달되는 기록적인 정보(팍토그라피)를 생산했고, 이로써 포토프레스코는 "콜라주와 포토몽타주 미학 내에 본질적인 변화를 초래했습니다."[16] 마지막으로, 영화 기법의 활용[17]은 수용 방식에서도 획기적인 전환을 이룩했지요. 포토프레스코는 벽 위에 높이, 마치 벽화처럼 설치되었지만, 이미지의 흐름 그리고 카메라 기법과 움직임에 대한 의존을 통해서 벽화를 보는 것보다는 영화(기록 영화 또는 뉴스)를 보는 것과 같은 경험을 제공했어요. 물론 이 경험에서는 영화가 제공하는 동시적이고 집단적인 수용 방식과 (포토)몽타주가 부과하는 각성된 지각 및 능동적 해석 방식이 결합되었습니다. 이러한 결합을 통해 포토프레스코는 마침내 개인 수용자의 차원을 극복하고, 무관심적 관조와 수동적 관람의 문제를 해결한 수용 방식에서의 개가를 이루게 되었던 것입니다.[18]

　　이것이 구축주의와 생산주의가 일으킨 예술의 혁명입니다. 그런데 이 예술적 혁명은 실제 러시아 사회의 혁명 속에서 이루어졌죠. 그렇다면 이 예술의 혁명이 혁명의 예술이기도 했을까요? 안타깝게도, 별로 그러하지 못했습니다.

새로운 사회의 건설에 대한 희망과 확신을 가지고 현실의 변혁 속에서 제구실을 할 수 있는 예술을 위해 끊임없이 예술의 변혁을 추구했던 러시아 아방가르드 미술은 스탈린의 전체주의 체제 아래에서 관제 선전 미술로 전락하는 애석한 운명을 맞이합니다. 부르주아 모더니즘의 관조적이고 개인주의적인 자율성의 미학을 타파하기 위해 고안되었던 제반 예술적 혁신들이 고스란히 전체주의적 선전의 무기고로 흡수되고 말았던 것이죠. 이에 따라 1920년대에는 정치 교양과 의식 고양의 도구였던 것들이 1930년대에는 침묵과 복종을 지시하는 순응의 기제로 활용되었습니다.

부클로는 로드첸코 같은 러시아 아방가르드들이 1920년대에는 물론 심지어 1930년대에도 소비에트 체제를 선전하는 데 열정적으로 참여했으며, 그것은 이들이 소박한 유토피아주의와 기술 낙관주의를 가지고 있었기 때문이라고

[16] 부클로, 「'팍투라'에서 '팍토그람'으로」, 24.

[17] 이 점에서 리시츠키의 포토프레스코는 지가 베르토프의 키노 프라우다와 긴밀히 연관되지요. 그러나 양자의 영향 관계에 대해서는 아직 정설이 없습니다. 부클로, 「'팍투라'에서 '팍토그람'으로」, 22-23쪽 참고.

[18] 부클로, 「'팍투라'에서 '팍토그람'으로」, 20-25 참고.

말합니다. 이러한 낙관주의를 비판하면서 아도르노는 모더니즘을 비변증법적으로 폐기할 때 일어날 수 있는 한 가지 결과로 '야만의 필연적 엄습'을 지적했다고 전해지지요.[19] 이때 야만의 필연적 엄습이란, 스탈린뿐만 아니라 모든 전체주의 정권이 강요한, 개인이 전체에 말살되는 현실—개인이 전체에 복무하는 현실이 아니라—의 도래일 텐데, 이렇게 러시아 아방가르드는 유토피아적 현실의 구축이 아니라 야만적 현실의 압력 속으로 흡수되어버렸습니다. 따라서 러시아 아방가르드가 일으킨 예술의 혁명은 혁명의 예술로 이어지지 못했음이 분명하지요. 그럼에도 불구하고, 러시아 아방가르드의 위대한 유산, 즉 예술의 자율성과 개인의 장벽을 넘어 예술의 기능성과 사회의 구축으로 나아간 이 미학적 혁명은 훼손 없이 남아, 제2차 세계대전 이후 미국에서 미니멀리즘이 일어날 때 큰 귀감이 되고, 궁극적으로는 현대 미술의 중심축 모더니즘을 파괴하는 데 결정적인 받침돌이 됩니다.

[19] 부클로, 위의 논문, 25-26쪽 참고.

참고자료

벤저민 부클로(1984), 「'팍투라'에서 '팍토그람'으로」, 『현대미술과 모더니즘론』, 곽현자 옮김, 이영철 엮음, 시각과언어, 1995

아론 샤프, 「절대주의」, 『현대미술의 개념』, 성완경, 김안례 역, 니코스 스탠고스 엮음, 문예출판사

조주연, 「실패한 혁명?: 러시아 아방가르드의 위대한 모험」, 미학 , 48

프레드릭 제임슨, 『언어의 감옥: 구조주의와 형식주의 비판』, 윤지관 역, 까치, 1996

Camilla Gray, *The Russian Experiment in Art 1863-1922*, Revised and enlarged edition by Marian Burleigh-Motley, Harry N. Abrams, 1986

Christina Kiaer, "*Rodchenko in Paris*," *October*, 75(Winter), 1996

Christina Lodder, *Russian Constructivism*, Yale University Press, 1983

Christina Lodder, "*The Transition to Constructivism*," *The Great Utopia: The Russian and Soviet Avant-Garde 1915-1932*, The Solomon R. Guggenheim Museum, 1992

Christina Lodder, "*Promoting Constructivism: Kino-fot and Rodchenko's Movie into Photography*," *History of Photography*, 21/4(Winter), 2000

John E. Bowlt, ed., *Russian Art of the Avant-Garde*, The Viking Press, 1976

Stephen Bann ed., *The Tradition of Constructivism*, The Viking Press, 1976

예술의 혁명, 혁명의 예술

ⓒ 이덕형 조주연

초판인쇄 2018년 7월 12일
초판발행 2018년 7월 19일

지은이 이덕형 조주연
펴낸이 강성민
편집장 이은혜
기획 신양희
디자인 배지선
마케팅 이숙재 정현민 김도윤 안남영
홍보 김희숙 김상만 이천희

펴낸곳 (주)글항아리 | 출판등록 2009년 1월 19일 제406-2009-000002호

주소 413-120 경기도 파주시 회동길 210
전자우편 bookpot@hanmail.net
전화번호 031-955-8891(마케팅) 031-955-1936(편집부)
팩스 031-955-2557

ISBN 978-89-6735-528-9 03600

글항아리는 (주)문학동네의 계열사입니다.

이 도서의 국립중앙도서관 출판예정도서목록(CIP)은 서지정보유통지원시스템
홈페이지(http://seoji.nl.go.kr)와 국가자료공동목록시스템(http://www.nl.go.kr/
kolisnet)에서 이용하실 수 있습니다. (CIP제어번호 : CIP2018018771)

이 책은 2017년 한국문화예술위원회 우수전시 순회사업에 선정된 《옥토버》의 전시와
연계된 결과물로 한국문화예술위원회의 지원을 받아 제작하였습니다.